自己玩爵士鼓 1

一人玩轉
西洋搖滾選曲

Jazz Drums PLAY-ALONG

MP3 INCLUDED

方翊瑋 著

序

組個樂團在台上奔放的演出是許多朋友學習熱門樂器的初衷，但是實際上「玩團」似乎並不是口頭上說說那麼的輕而易舉，我們常碰到組團的障礙包含有：缺咖（徵不到某個樂器的樂手）、團員間程度差異太大、音樂風格上無法志同道合、練個團需要打兩百通電話才能搞定練團時間、某團員未在家練習而浪費大家練團的時間、某團員忘了練團時間而放大家鴿子、某團員甲看某團員乙不合…等，「人」的問題總是令人頭痛，而樂團也總是分分合合。

所以，我們推出了「一人玩團系列」叢書，精選了數十首玩團必練的經典歌曲，除了為了兼顧初級、中級程度的樂手而設計的精美且化繁而簡的樂譜外，我們在每首歌曲前增加了該曲的演奏解析，在彈歌之餘順便學習各個樂團經典名曲的編曲手法，對於日後練歌的效率與創作的靈感都會有很大的幫助。另外在歌曲的伴奏音樂檔方面，麥書文化大手筆的斥資邀請國內頂尖的樂手（吉他手劉旭明、貝士手盧欣民、鼓手方翊瑋、鍵盤手鍾貴銘）實際彈奏錄製（並非坊間許多的MIDI backing tracks），練習上會更有實際練團或演出的臨場感，更可以體驗與國內超強樂手組團的感覺。

這套「一人玩團系列」叢書有電吉他、電貝士、爵士鼓三個版本，如果您已經有個穩定發展的樂團，這套書非常適合作為各個樂手練團前的「預習教材」，每個樂手可以先行在家跟著伴奏音樂練習，直到順暢，這麼一來練團的效率即可大大提升；另外三個樂器版本的同一曲目裡的段落都是相互對應的，對於練團時對該樂曲的及時討論也非常方便。希望藉由這套「一人玩團系列」叢書，幫助大家更有效率、更有趣的練習，祝大家「玩團愉快」！

作者簡介 方翊瑋

Los Angeles Music Academy（LAMA）畢業，1998年全國熱門音樂大賽最佳鼓手，擅長多項非洲與拉丁打擊樂器。除了擔任學校與音樂中心的教師外，同時也擔任多位國內外藝人唱片錄音鼓手與巡迴演唱會鼓手，包含「阮丹青」、「謝宇威」等，亦長期擔任「約書亞樂團」鼓手一職。

團員

【吉他手】劉旭明
Musicians Institute Hollywood（MI）畢業，多所大專院校與高中音樂教師，為國內極少數能夠勝任從重金屬到爵士樂等各種音樂類型的吉他手。除了吉他教學外，錄音的作品也遍及各廣告、電視電影配樂、唱片單曲與專輯等。出版的吉他教材包含「前衛吉他」、「現代吉他系統教程」、「電吉他完全入門24課」等。

【貝士手】盧欣民
Musicians Institute Hollywood（MI）畢業，第九屆熱門音樂大賽最佳貝士手，多位流行與創作藝人唱片錄音與演唱會樂手，包含「王宏恩」、「潘瑋柏」等，為國內少數能夠跨足演奏低音大提琴的貝士手，目前積極參與跨界音樂的創作與製作，作品包含「西尤樂團」、「空弦樂團」等。

【鍵盤手】鍾貴銘
集錄音師、編曲家、導演、樂手於一身，也是資深的唱片製作人。其編曲與錄音的作品遍及於國內各大偶像劇與商業廣告，亦有多支執導的廣告作品與MV。目前仍積極從事紀錄片的拍攝工作。

目錄 CONTENTS

01 Ain't Talkin' 'Bout Love

by Van Halen

歌曲介紹解說：

　　此曲收錄於1978年發行的《Van Halen I》專輯中，在當時世代中，展現出有別於其它樂團的特質，Eddie Van Halen用雙手的交互彈奏創新了吉他點弦的手法，鼓手Alex Van Helene與弟弟Eddie Van Halen自小都學過古典鋼琴，後來為搖滾樂著迷而分別迷上吉他與鼓，組成了樂隊Mammoth，後來加入來自樂隊Redball Jet的主唱Davi Lee Roth和貝斯手Snake，在1974年Van Halen成立了。1977年由Kiss的Gene Simmons贊助他們發表Demo，引起唱片公司的興趣，被簽下合約後才有了1978年的推出首作，6個月就賣出100萬張，後來累計到600萬張，成為70年末美國搖滾的奇蹟。

以下是此曲中重要的練習節奏樂句：

練習一：Bar.8~9

雙手同擊，需要注意二手同擊時是否一致，漸強部份要分為八個等份的力度平均分配打擊。

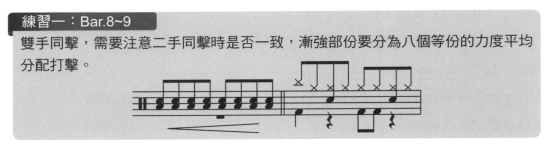

練習二：Bar.13

第四拍Crash與小鼓同擊重音打擊。

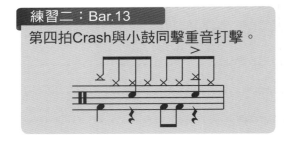

練習三：Bar.24

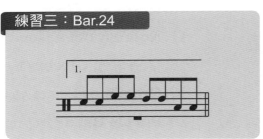

練習四：Bar.33

心裡算拍要以十六分音符的方式穩定過門。

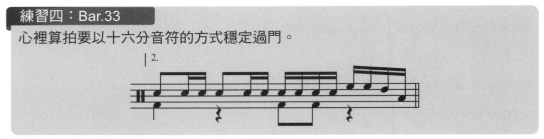

練習五：Bar.60~61

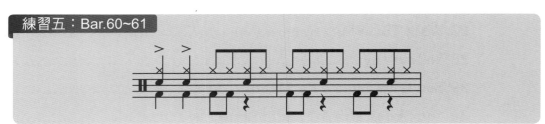

Ain't Talkin' 'Bout Love

by Van Halen

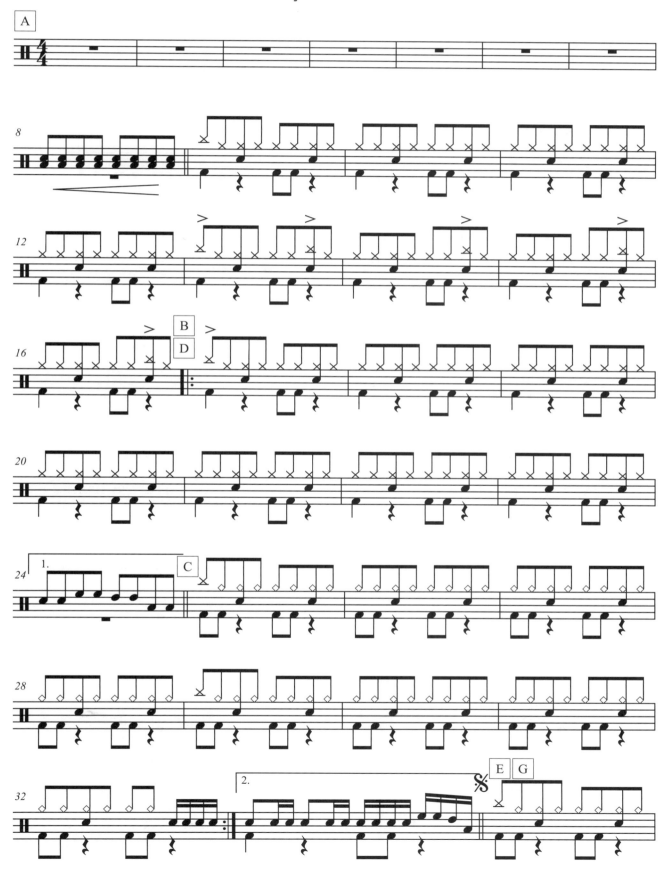

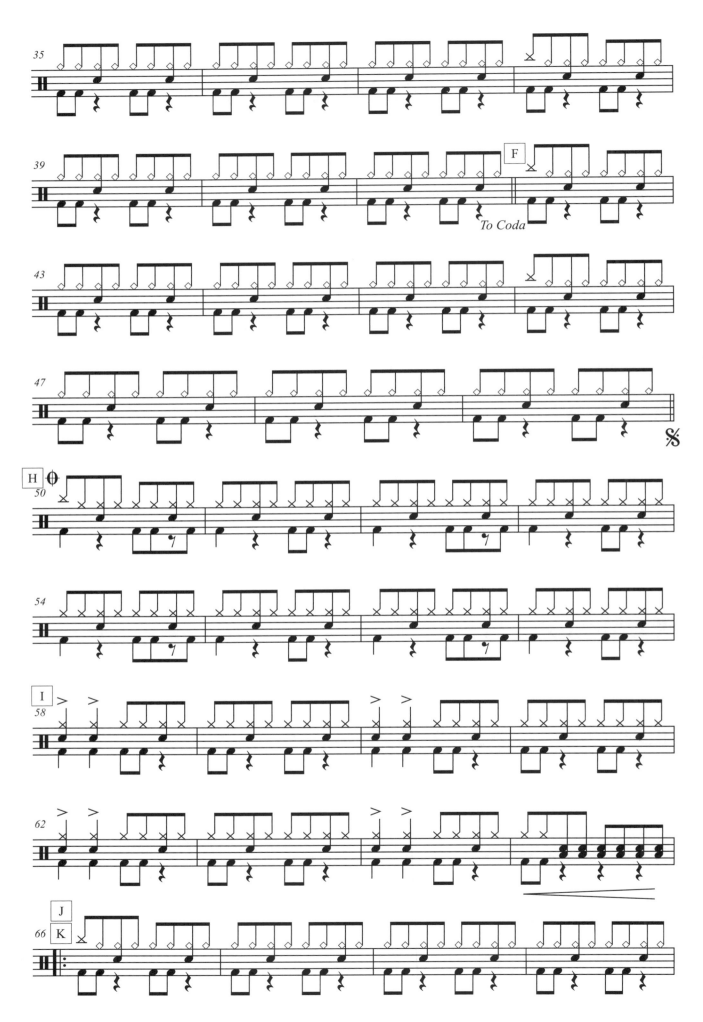

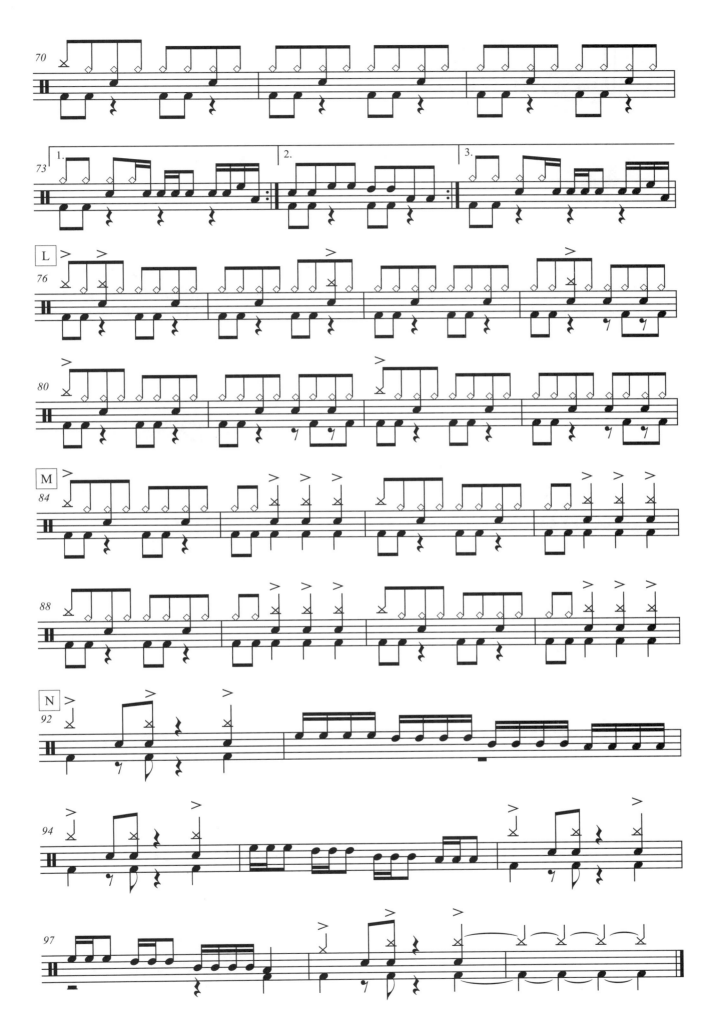

02 Are You Gonna Go My Way

by Lenny Kravitz

歌曲介紹解說：

　　此曲為藍尼克羅維茲所寫，他出生於美國紐約，父親是知名的電視製片人。1989年出版首張音樂作品「Let Love Rule/愛統治一切」，他的音樂才華立即讓他成為耀眼的樂壇新人，「Let Love Rule」並成為藍尼最成功的專輯之一。 他是演唱者、創作人以及演奏者，在音樂上屬於全方位的藝人，不僅成功地扮演著三個不同角色，之後所發行的專輯在全球累計銷售直逼2,000萬大關，更創下連續四年(1998-2002)榮獲葛萊美獎「最佳搖滾男歌手」肯定的驚人紀錄。

　　對於鼓的部份，主歌和副歌的輕重和情緒的轉換很重要，在前奏一開始的時候，您也可以選擇以裝飾音的方式擊奏，有不同的感覺，此曲的律動很特殊，原曲是另類搖滾的感覺，但可能是藍尼受Funk音樂的感受很深，所以有很濃厚的放克音樂的律動，在演奏時能好好的體會。

練習一：Bar.8

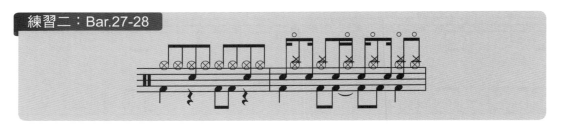

以下是此曲中重要的練習節奏樂句：

練習二：Bar.27-28

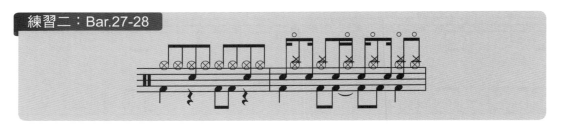

練習三：Bar.41-42

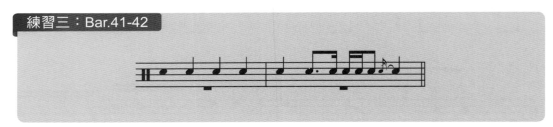

練習四：Bar.57-58

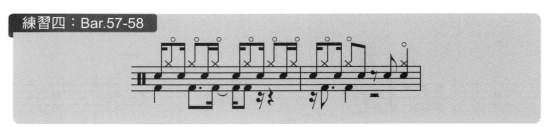

練習五：Bar.94-95

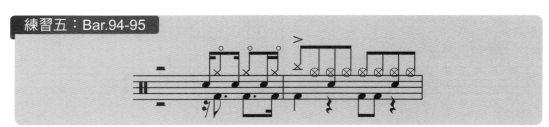

Are You Gonna Go My Way

by Lenny Kravitz

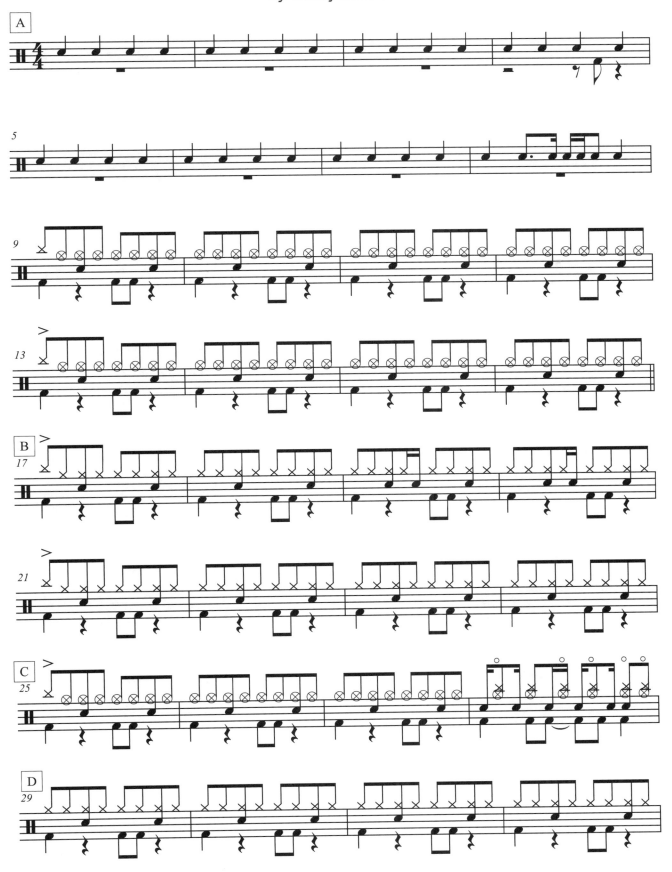

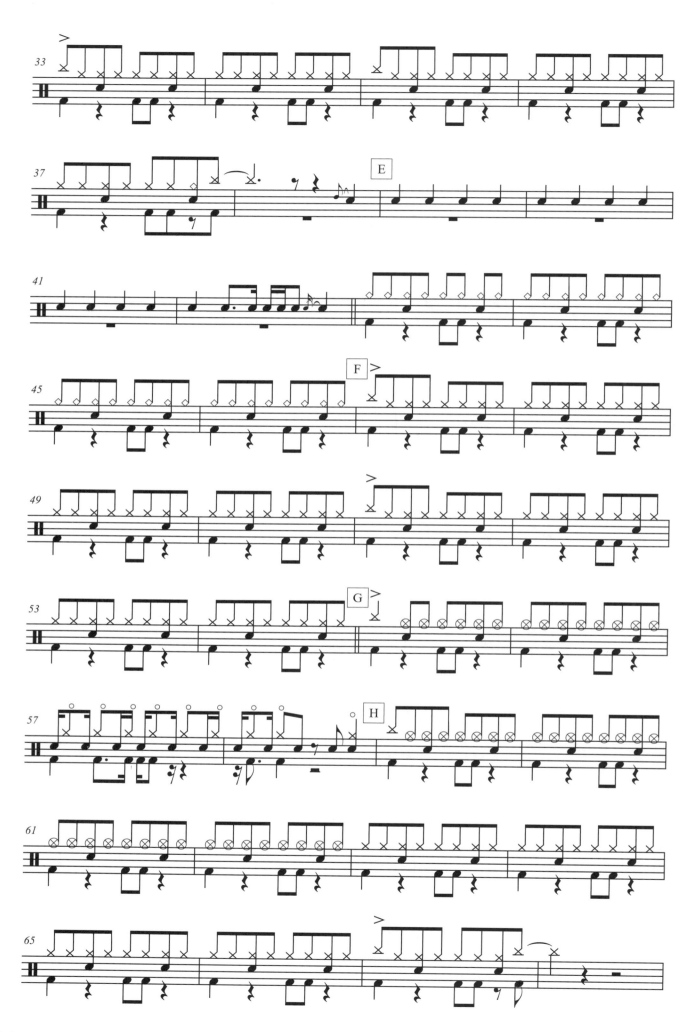

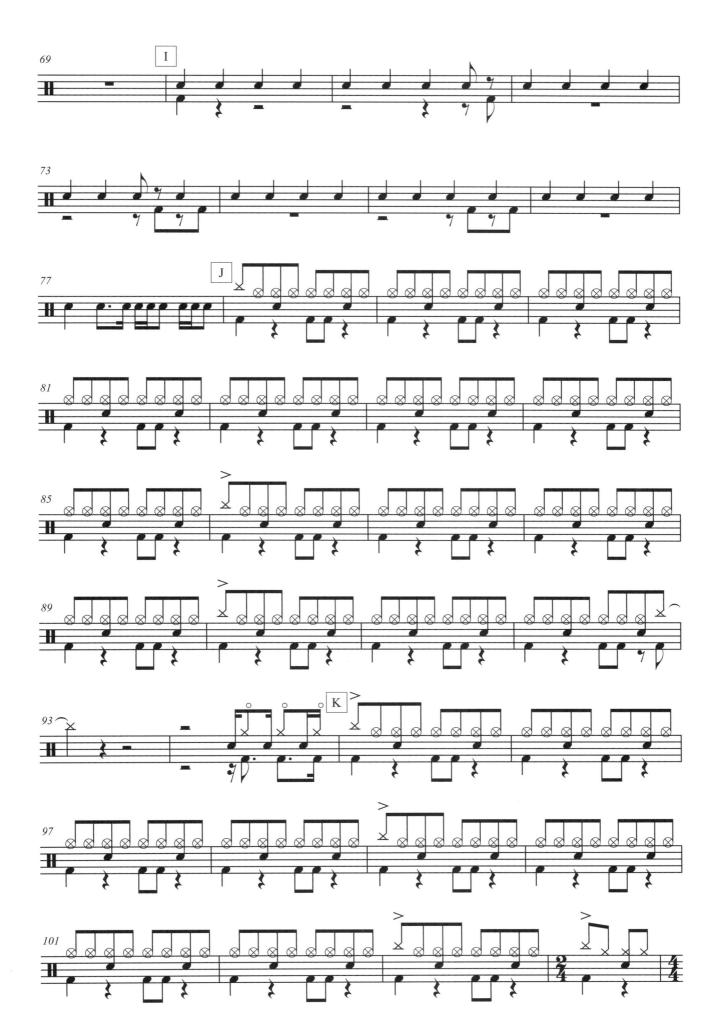

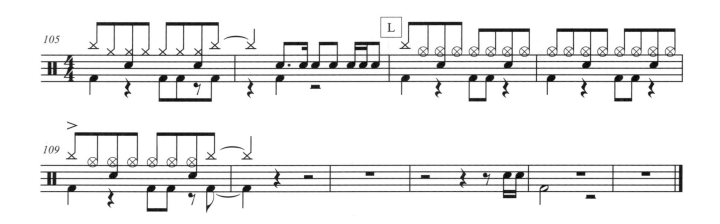

By The Way
by Red Hot Chili Peppers

歌曲介紹解說：

　　此曲為Red Hot Chili Peppers（嗆紅辣椒樂團）同名專輯的成名曲之一，曾獲全美現代搖滾榜冠軍單曲，此張專輯更於2001年獲葛萊美將最佳搖滾歌曲團體提名，延續著全球大賣一千五百萬張的專輯「Californication」更在三年後持續發燒。在2006年，樂團發行了雙CD專輯「Stadium Arcadium」，這張專輯被《滾石》雜誌評為2006年度唱片第二名，並且最終獲得2007年葛萊美年度最佳唱片的提名。

　　〈By The Way〉展現出該團音樂性最為平易近人與Pop-Oriented的一面，鼓手要注意的是，貝斯手Flea的招牌Funky Bassline，鼓手的Groove一定要跟著Bass的律動，這首練習曲有複雜的雙手移位式節奏，鼓手可在練習中發現了能量十足的Funk-Rock感動。

以下是此曲中重要的練習節奏樂句：

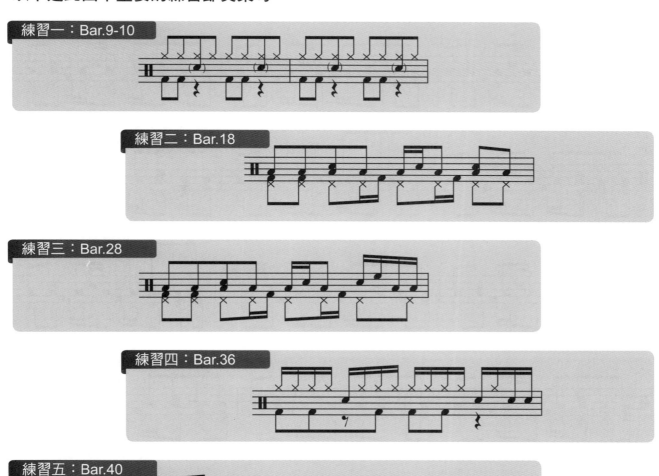

練習一：Bar.9-10

練習二：Bar.18

練習三：Bar.28

練習四：Bar.36

練習五：Bar.40

By The Way

by Red Hot Chili Peppers

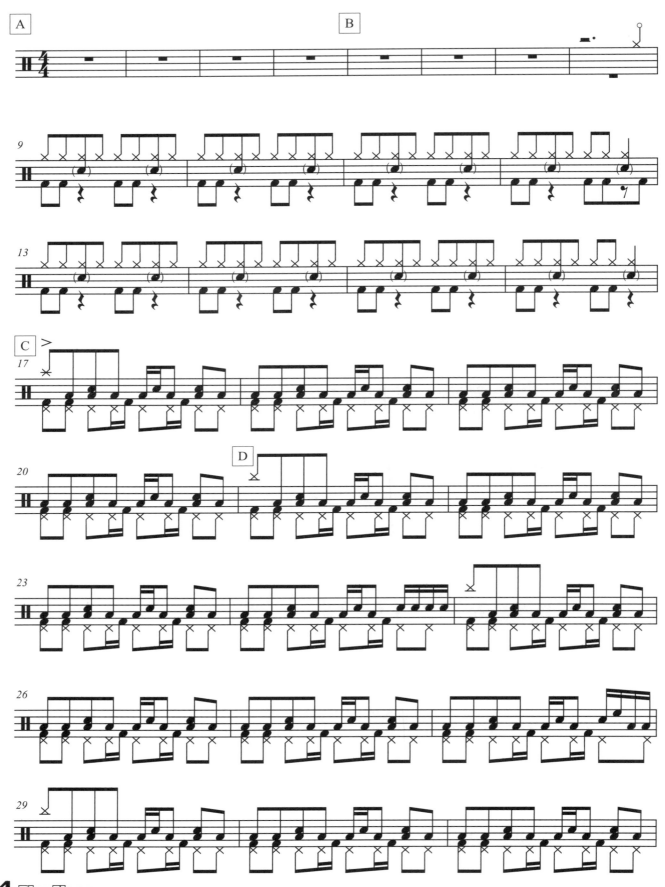

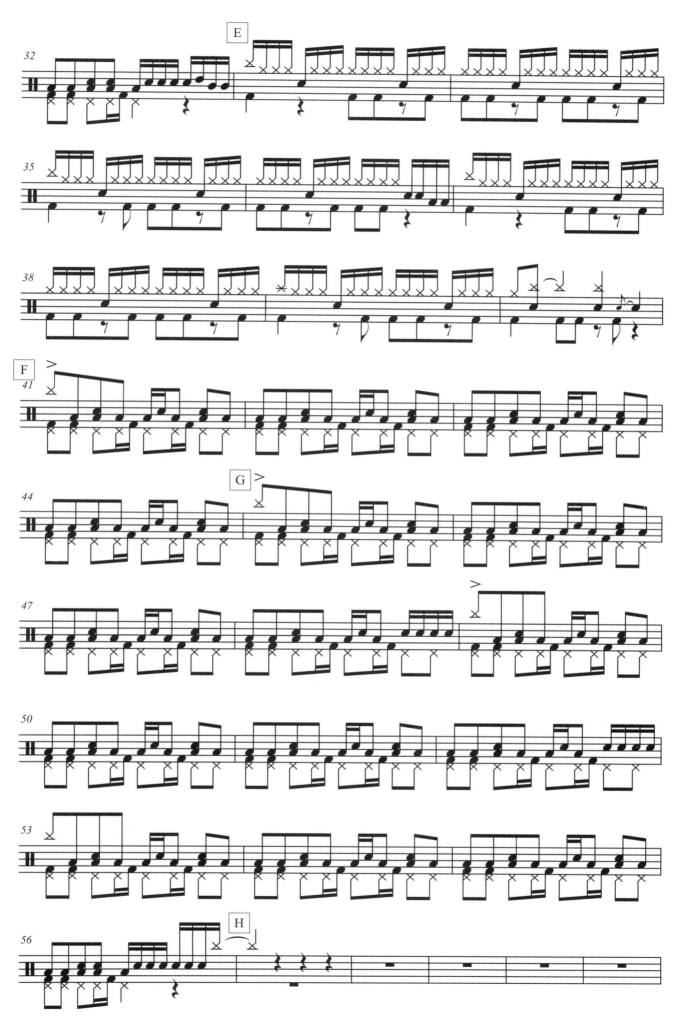

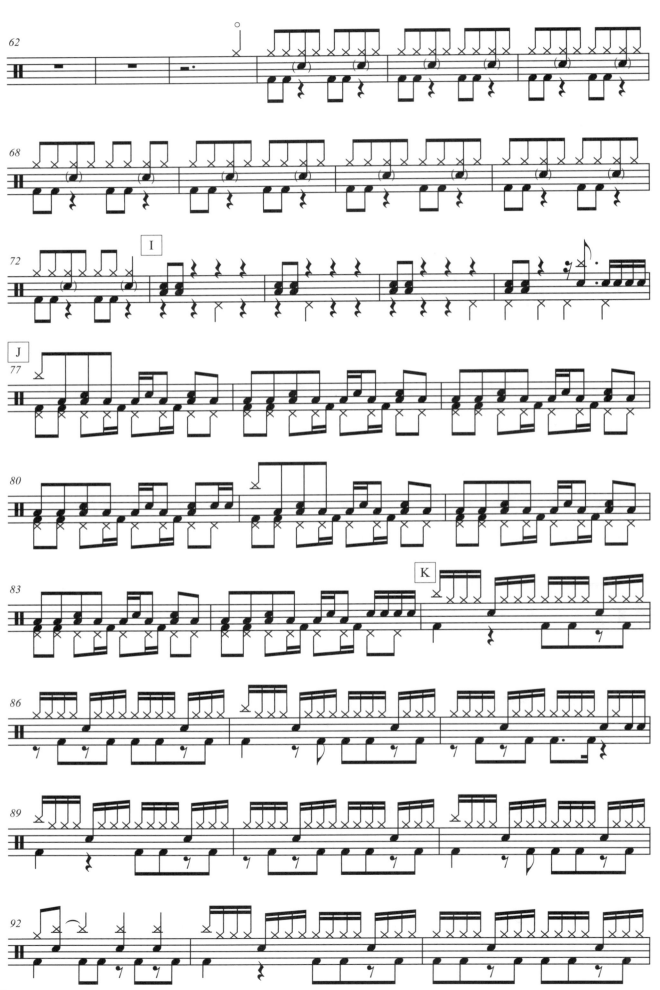

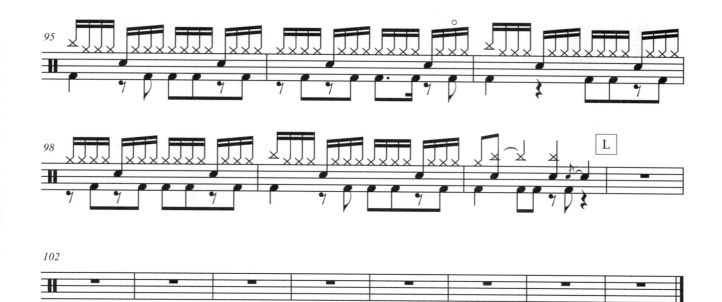

04

Cherokee

by Europe

歌曲介紹解說：

　　1986年是Europe樂團的重要里程碑，「The Final Countdown」是Europe樂團銷售800萬張的成名作品，並曾獲得全球二十幾個國家的排行冠軍。以「The Final Countdown」為代表作，橫掃全球樂壇，本練習曲當時紅極一時，且為大家耳熟能詳且必備的暢銷單曲。

以下是此曲中重要的練習節奏樂句：

練習一：Bar.29

十六分音符切分式過門方式，特別注意第二拍是第二點起拍，最容易打不準，第三拍的音符後一個點也容易打不準，需要特別注意，移位時需注意音量的平均度。

練習二：Bar.90-92

十六分音符一二三點的重音對點打擊法，在演奏的過程中其它的樂器也跟著對相同的點的合奏，在右手打鈸的時候重音很重要。

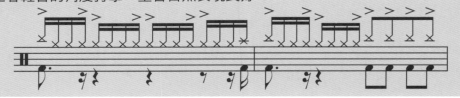

練習三：Bar.82-83

十六分音符第一點和第四點重音打擊法，需要注意的是第二第三點的輕的部分，穩定著輕音的角度打擊，重音自然表現良好。

練習四：Bar.94-95

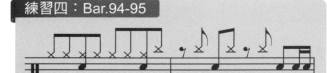

練習五：Bar.75

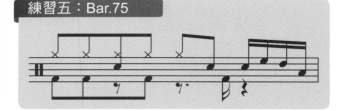

Cherokee

by Europe

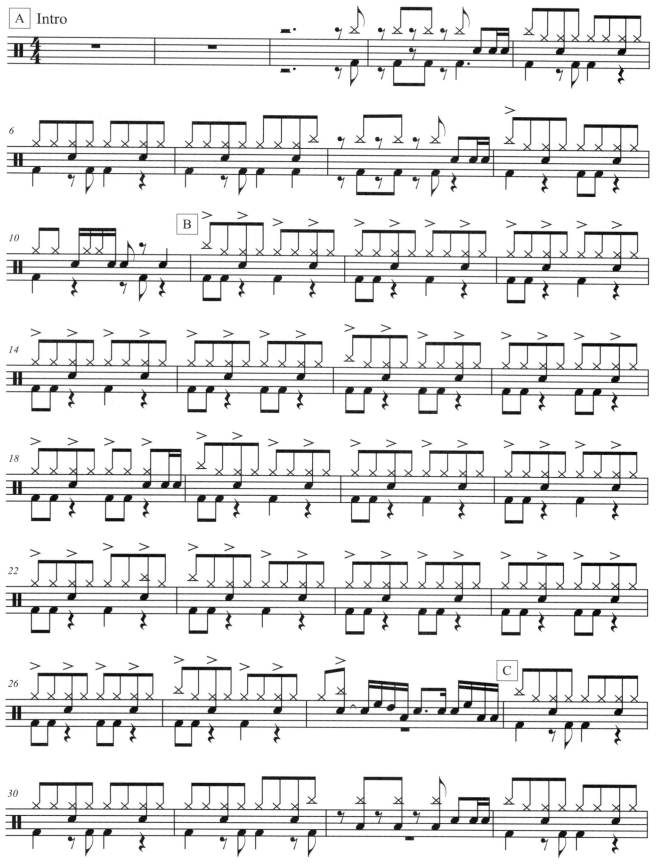

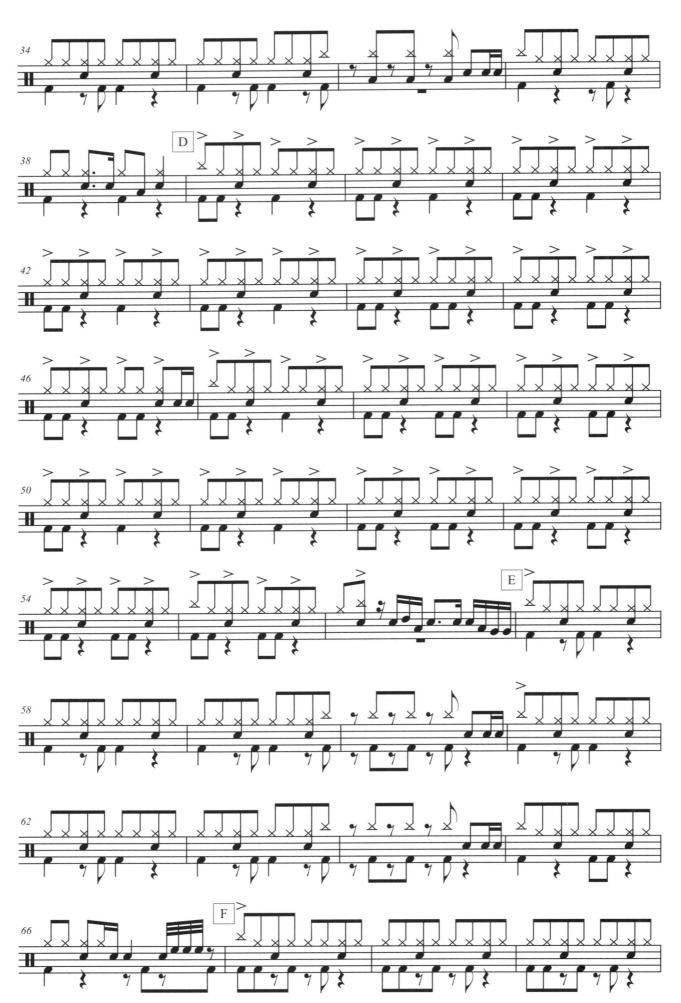

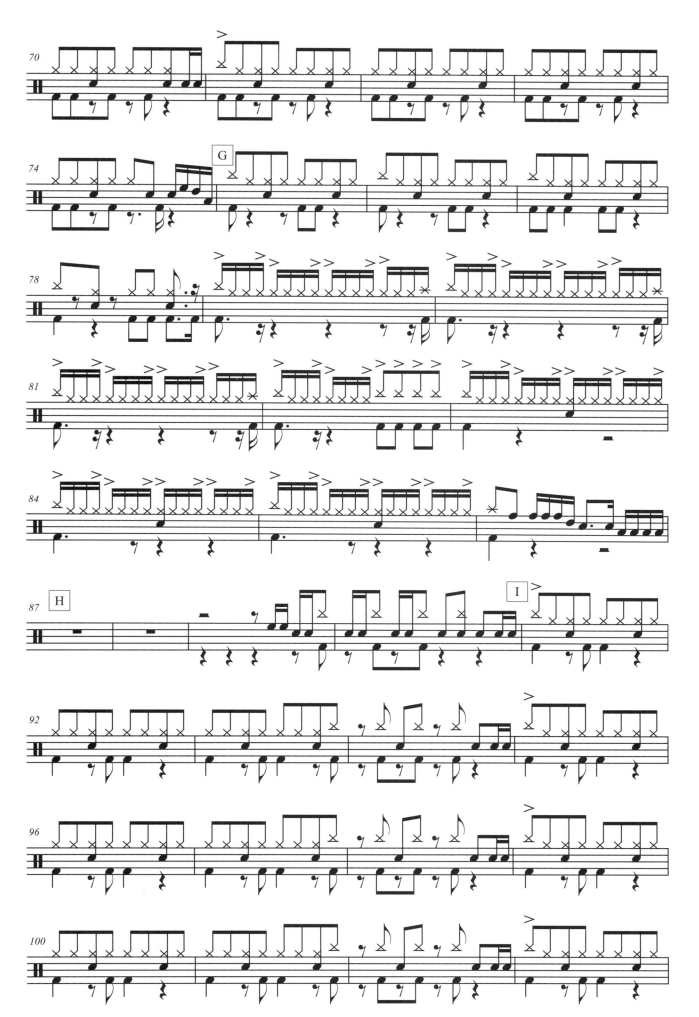

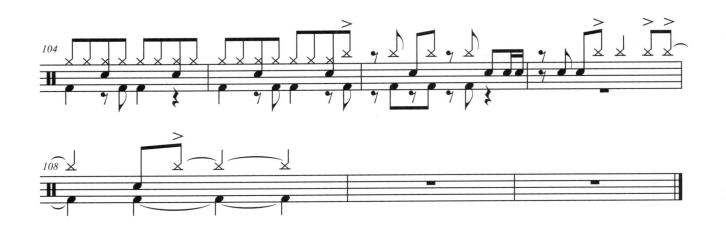

05 Come As You Are
by Nirvana

歌曲介紹解說：

　　超脫合唱團在1991年發行「Nevermind」專輯後，展開了1991－1993的世界巡迴演唱，足跡遍佈歐、美、亞洲及紐澳，這二年可說是超脫合唱團的全盛時期。他們在極短的時間內成為搖滾樂界的新指標，也改變了流行音樂的走向。〈Come as you are〉這首歌是已故主唱Kurt Cobain的代表作之一，也是另類龐克歌曲代表作之一。

　　對鼓手而言，難易度為三顆星，視譜演奏不困難，但演奏的感覺和和歌曲精神才是難以表現的地方。演奏時需注意節奏的平均度，利用鼓棒的擺動角度加大使得力度增加，開鈸的音色需特別注意要開的適中好聽。本曲需注意二種開鈸的音色和八分音符、十六分音符過門的感覺是否流暢，節奏律動是特有的另類音樂律動，第10小節的過門十六分音符需漸強技法處理，原曲中樂器編製簡單，無過多電子音效的音色處理，表現出地下樂團另類創作的直接感。

以下是此曲中重要的練習節奏樂句：

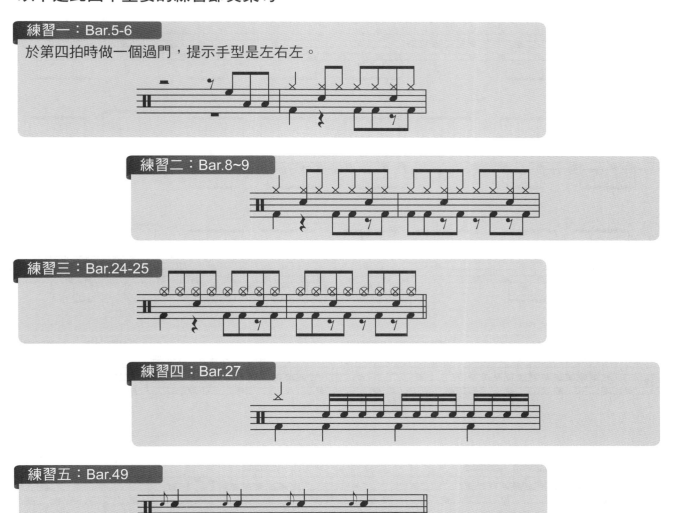

練習一：Bar.5-6
於第四拍時做一個過門，提示手型是左右左。

練習二：Bar.8~9

練習三：Bar.24-25

練習四：Bar.27

練習五：Bar.49

Come As You Are

by Nirvana

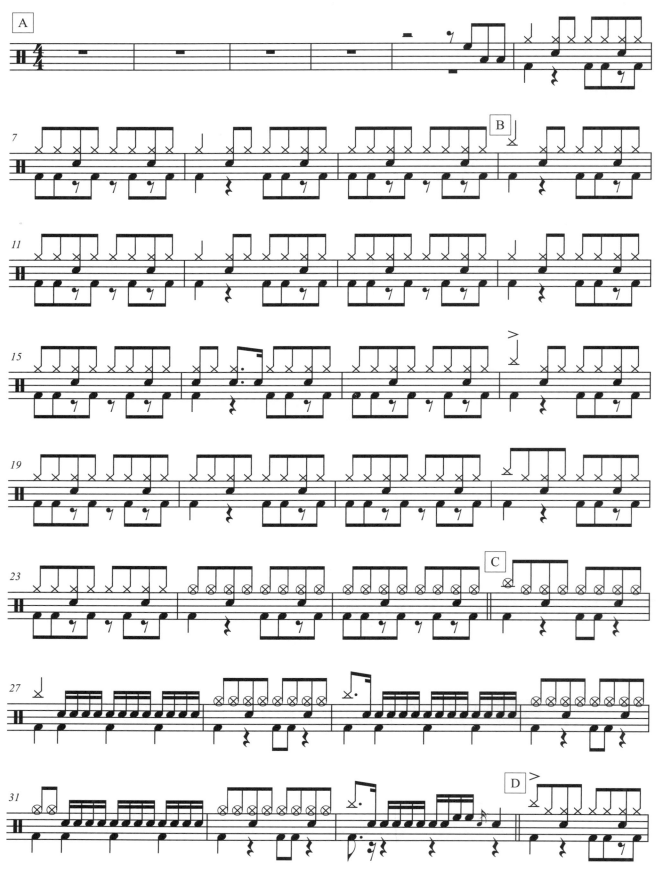

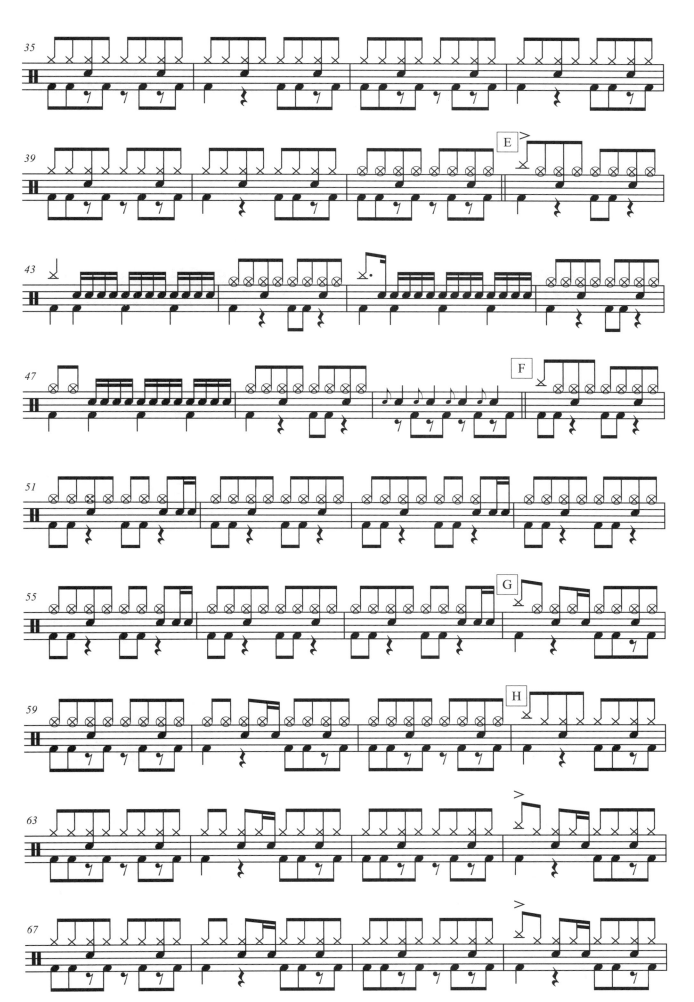

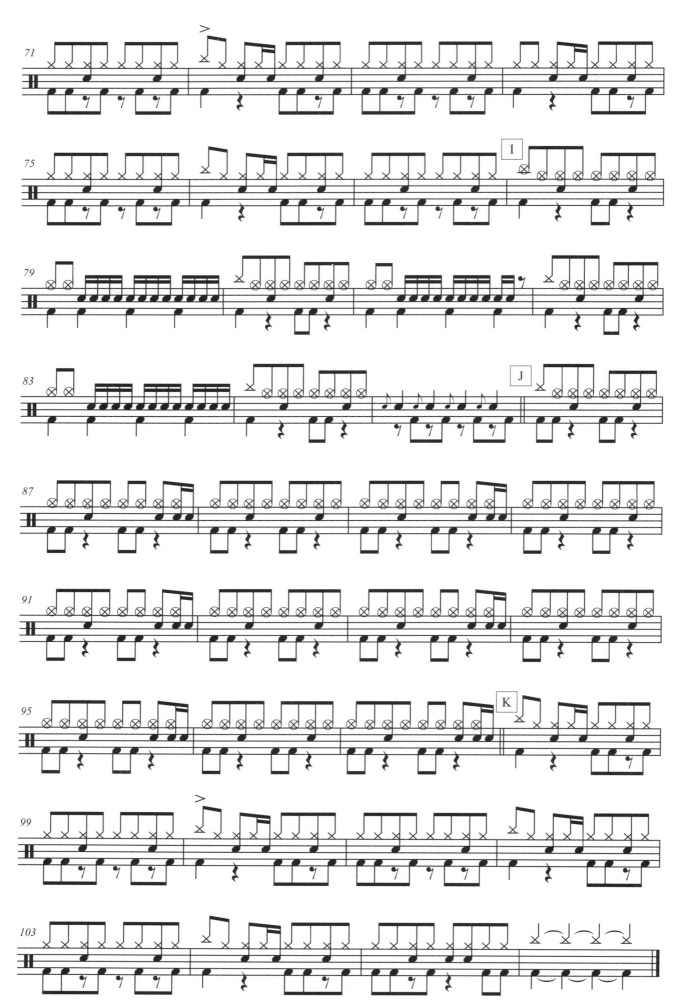

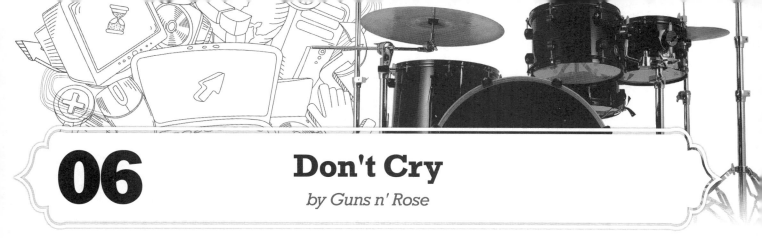

06 Don't Cry

by Guns n' Rose

歌曲介紹解說：

　　此練習曲是美國硬 搖滾樂團 Guns N' Roses（槍與玫瑰）名曲之一，在Billboard排行榜上停留將近147週(三年左右)，創下了舒情搖滾樂的新紀錄。〈Don't cry〉這首歌有別於槍與玫瑰樂團之前較激烈的音樂型態，主唱以低音唱出一大段的而歌曲，曲子的後半才拉出高音部份，表達出的情感像一種撕裂的心痛。在鼓的處理過程中，也要帶出這種情緒配合，前半段以穩定的打　方式為主，後半段以吉他Solo為主。無論是在過門或是節奏上均開始作漸漸強化的處理，停在最後主唱低吟的情緒聲中，這時鼓手千萬別做些鈸的音效等一般的結束處理方式哦！

以下是此曲中重要的練習節奏樂句：

練習一：Bar.6-7

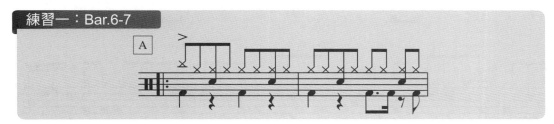

練習二：Bar.13

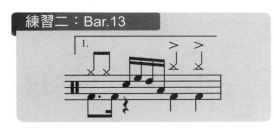

練習三：Bar.17

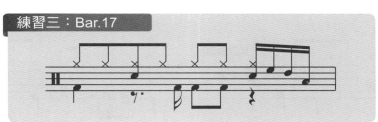

練習四：Bar.22-23

注意拍號的轉變哦！由二拍到四拍的算法。

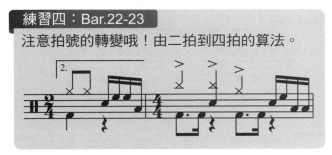

練習五：Bar.29

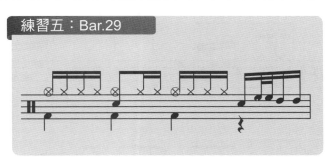

練習六：Bar.31

第四拍的第二個點要注意哦！第四拍的手型是右左左右左。

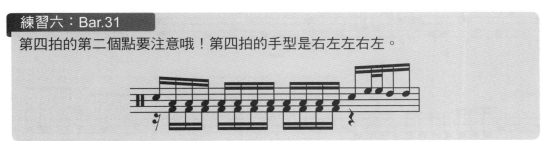

Don't Cry

by Guns n' Rose

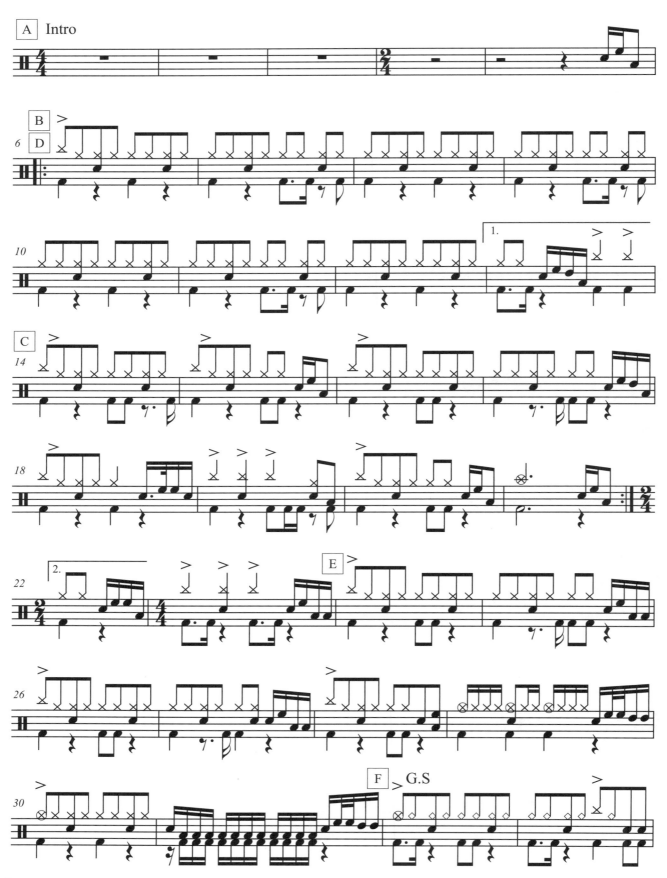

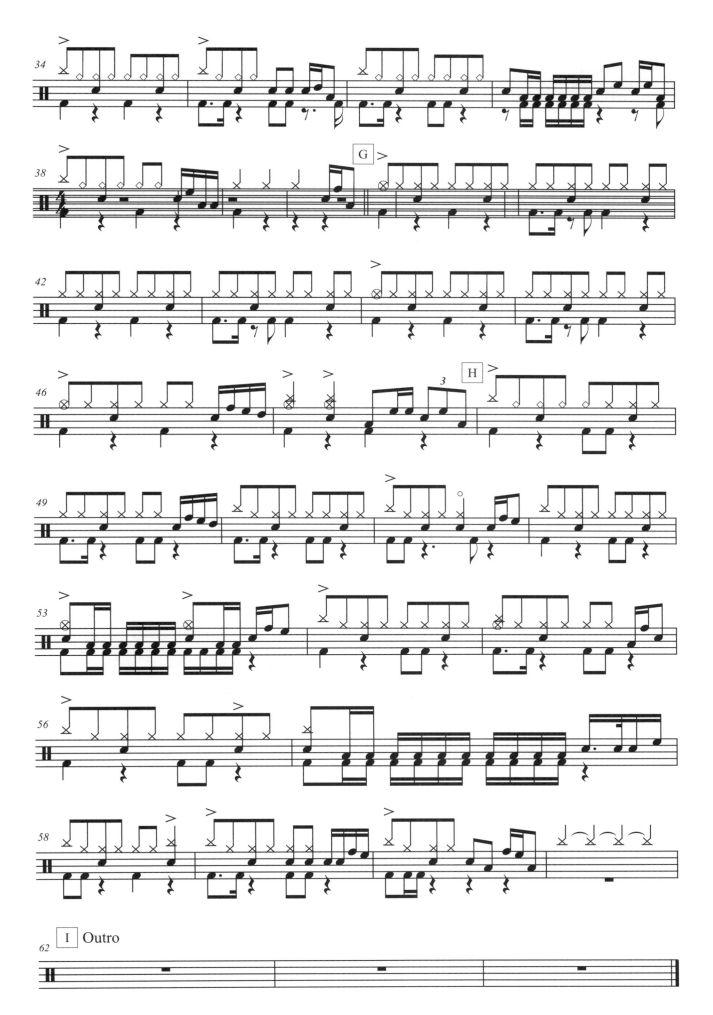

07 Enter Sandman
by Metallica

歌曲介紹解說：

　　此曲為重金屬音樂的代表作之一，沉重又有力度的音樂性是最大的特色。在爵士鼓打　中，最重要的是音色的表現，選擇尺寸大的爵士鼓組是好方法之一或選擇比較大尺吋的中鼓，來詮釋這首歌曲。此曲一開始用裝飾音重音打擊法打擊落地中鼓是前奏編曲很重要的學習橋段，在練習之前要先有很好的裝飾音打點基礎，並有良好的肌力和打擊能力，才能將前奏的重音力度感表現出來，穩定的八分音符節奏是其特色，歌曲中常利用拍號的變化做編曲技巧。

以下是此曲中重要的練習節奏樂句：

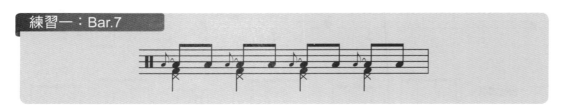

練習一：Bar.7

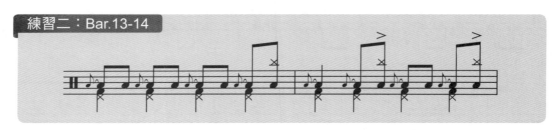

練習二：Bar.13-14

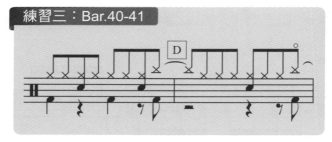

練習三：Bar.40-41

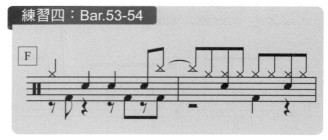

練習四：Bar.53-54

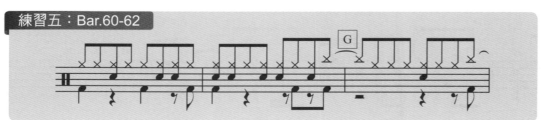

練習五：Bar.60-62

Enter Sandman

by Metallica

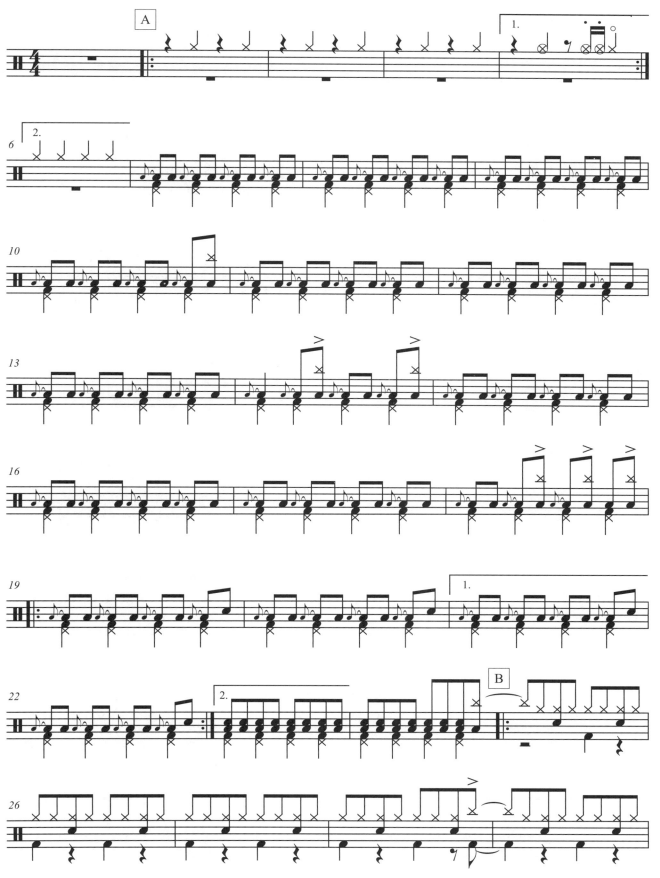

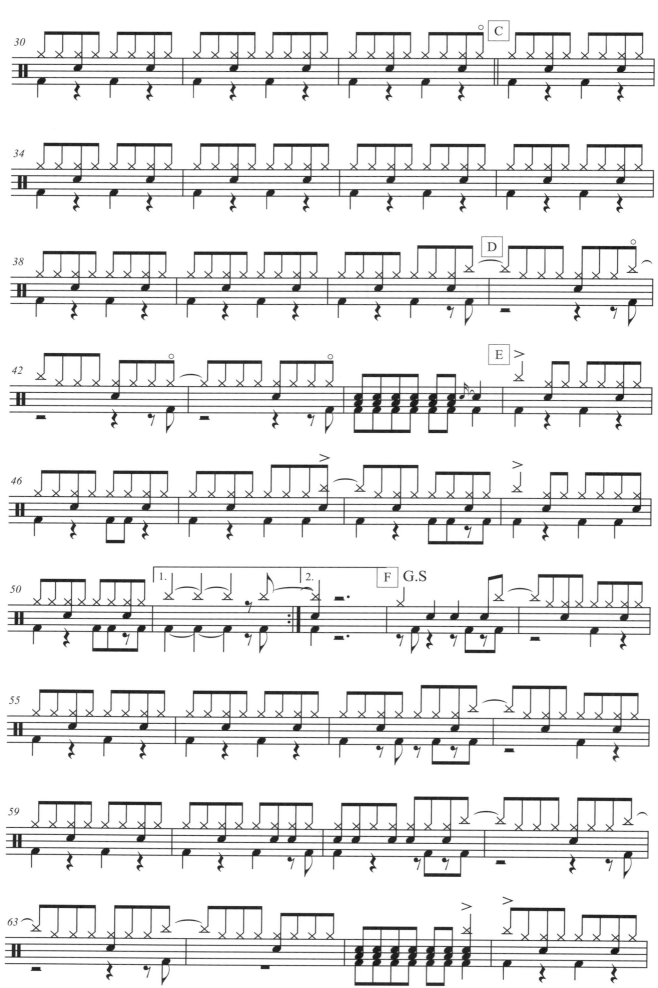

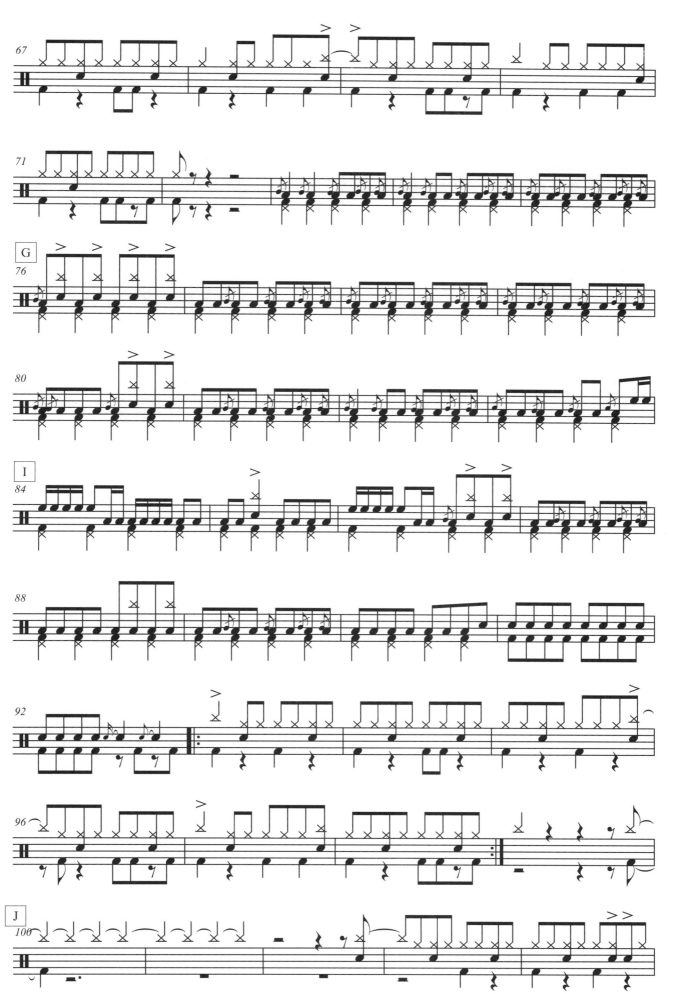

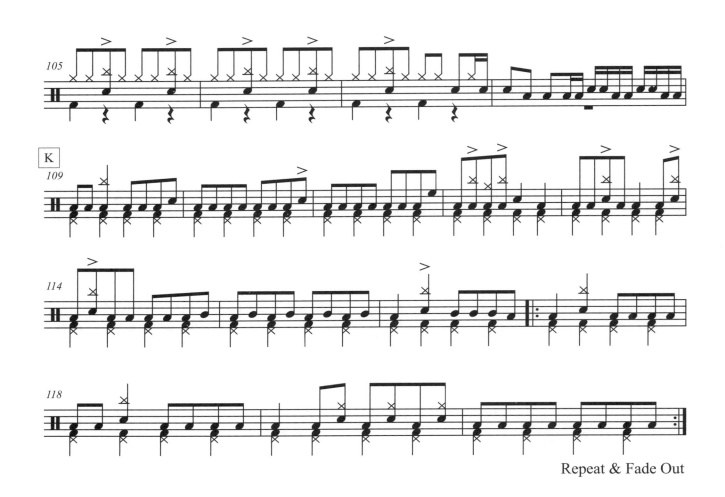

Repeat & Fade Out

08 Green-Tinted Sixties Mind
Mr. Big

歌曲介紹解說：

對鼓手而言難易度為四顆星，演奏時需注意節奏的平均度。本首曲子反白的小節轉換為5/8拍，是本曲中最有挑戰的部份，在反白的小節算拍方式為「12345、22345…」。利用鼓棒的擺動角度適中，需注意舒情搖滾的曲風小鼓的力度不可太弱，踏鈸的音色需緊閉可以使得節奏的音色較為乾淨。在整首歌曲的律動感覺，建議可以分為二種，一種為"開"的感覺，一種為"緊"的感覺，當然您也可以有自己的形容詞，就是用感覺去演奏節奏的律動。

以下是此曲中重要的練習節奏樂句：

練習一：Bar.8-10

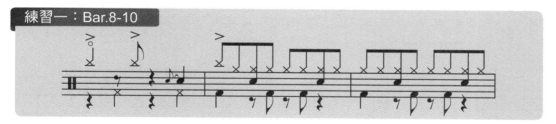

練習二：Bar.11-12

練習三：Bar.26-27

HH半開的重力打法，注意第四拍後半的搶拍。

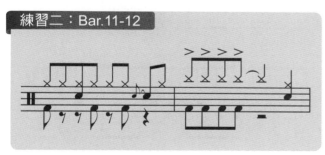

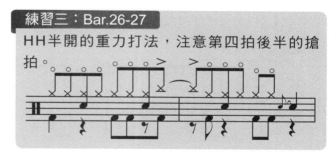

練習四：Bar.46

注意算拍方式

三拍　四拍

練習五：Bar.67-68

6/8拍轉4/4拍子的練習，要注意算對拍子。

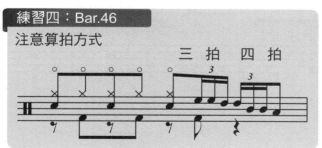

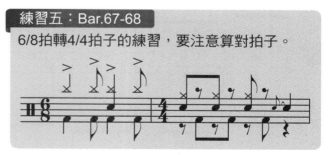

練習六：Bar.61-65

算拍方式：一二三四五　二二三四五　三二三四五。

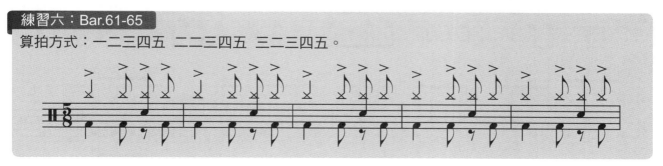

Green-Tinted Sixties Mind

Mr. Big

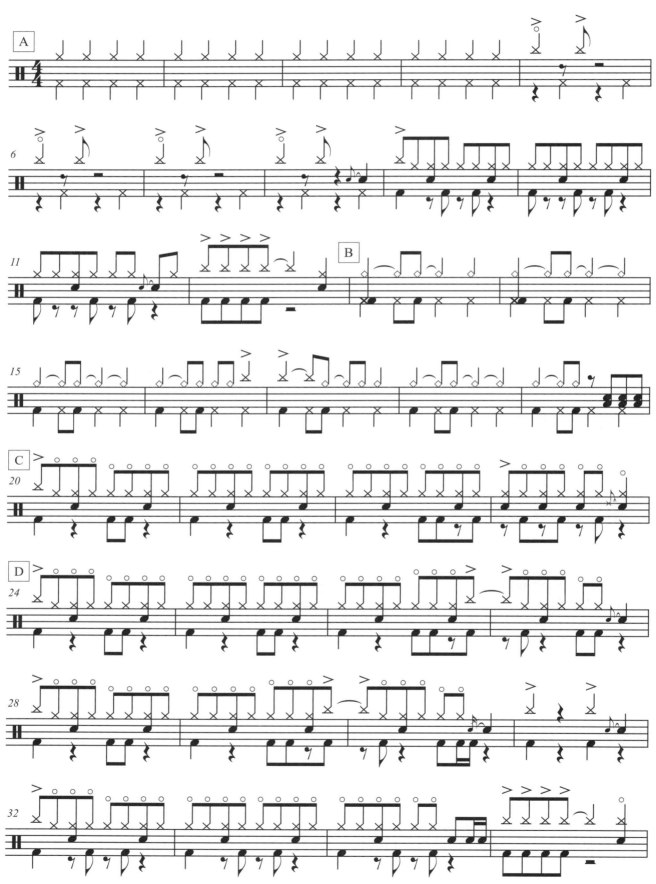

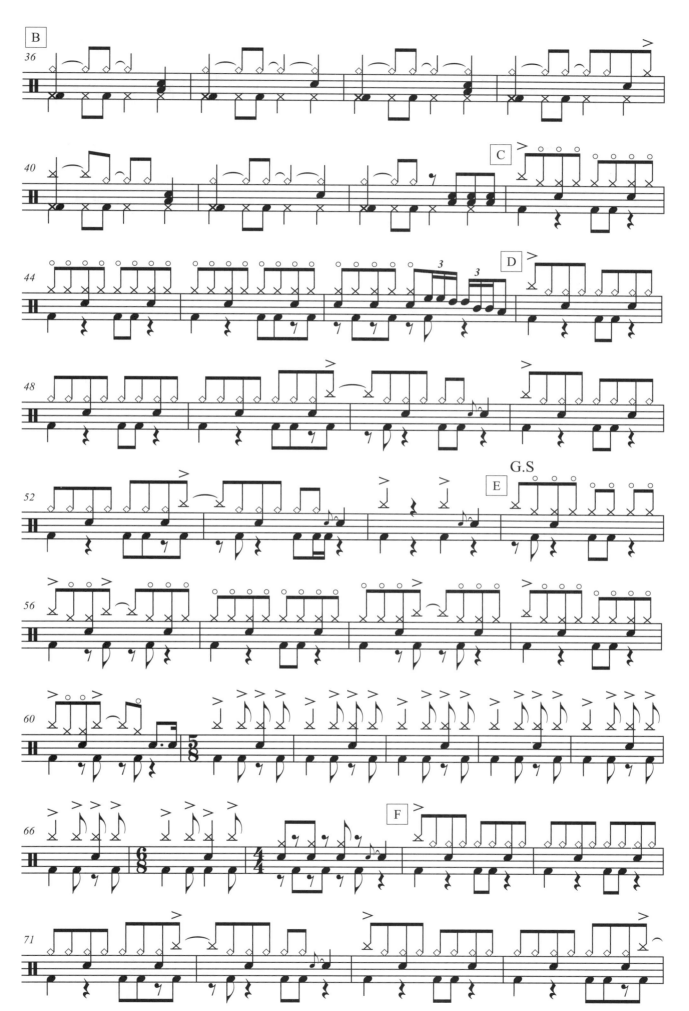

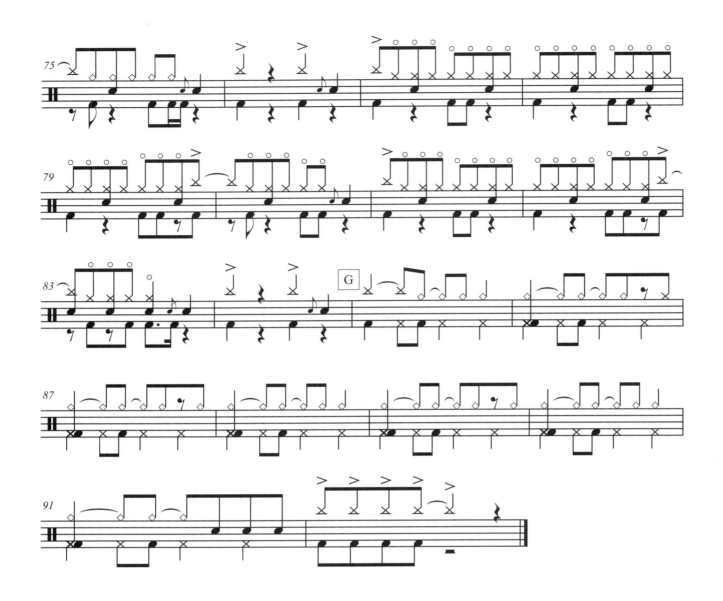

09 Here I Go Again
by Whitesnake

歌曲介紹解說：

　　Whitesnake（白蛇合唱團）是80年代中期主流的重金屬樂團，有許多轟動全球的代表作品。

　　本練習曲更是樂團第一次打進英國排行的歌曲，樂團在1982年起的幾次改組，到了1987年又重新錄製，等到歌曲發表後，實際參予的團員只剩兩位沒退出，他們另找了三位新人拍攝打歌MV後，以新的組合重新宣傳活動。

　　此練習曲極有節奏性感，穩定的八分音符節奏是此曲特色，旋律也很順暢，曲中還有許多傳統的過門打法值得學習，這首歌發表時在當時引起了熱烈回響，獲得各大媒體強烈推送，在英國拿到第九名，更在1987年10月10日登上美國冠軍寶座。

以下是此曲中重要的練習節奏樂句：

練習一：Bar.6

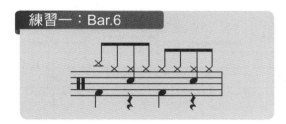

練習二：Bar.9

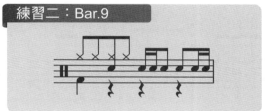

練習三：Bar.19

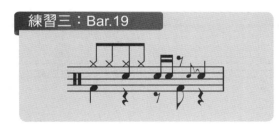

練習四：Bar.29

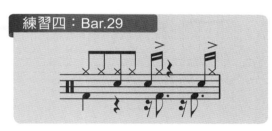

練習五：Bar.30-31

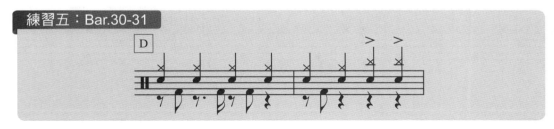

練習六：Bar.66

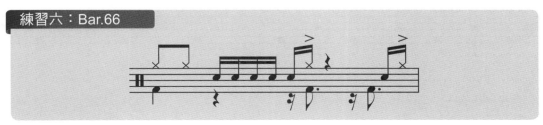

Here I Go Again

by Whitesnake

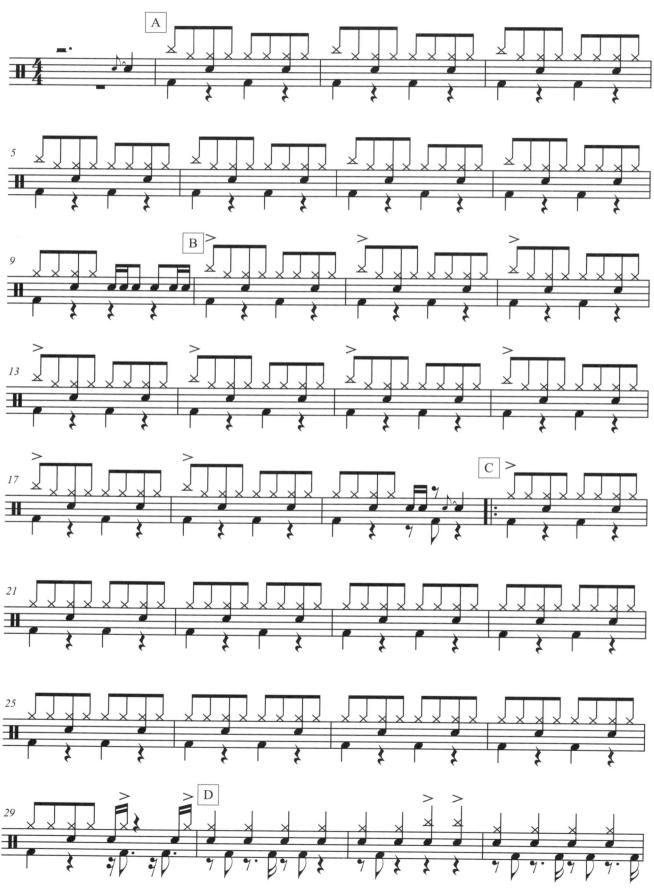

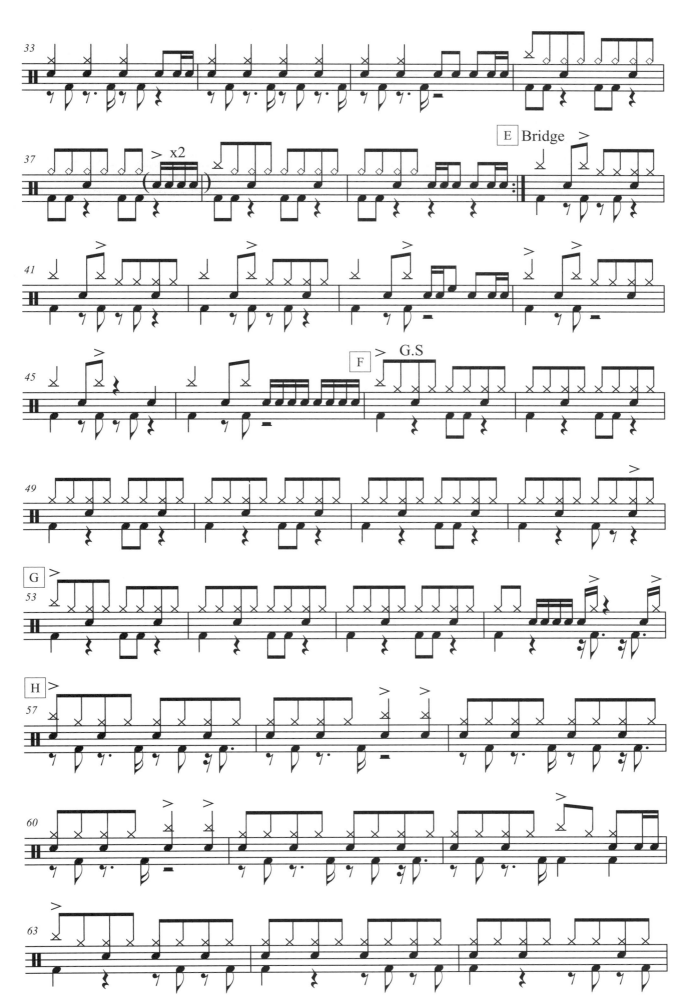

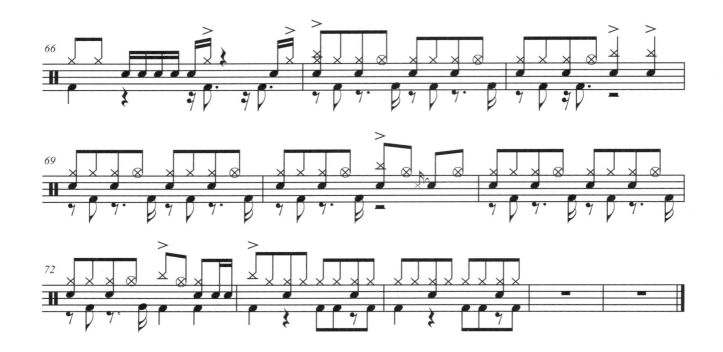

10 Hotel California

by Eagles

歌曲介紹解說：

　　1972年是老鷹合唱團的傳奇開始，由四位成員Glenn Frey（吉他）、Don Henley（鼓手）、Bernie Leadon（吉他）與Randy Meisner（貝斯）所組成。五年後是老鷹合唱團巔峰時期，在1977年，新吉他手Joe Walsh的加入，為老鷹合唱團帶來新氣象，不僅擺脫前期鄉村風格，並加強了電吉他主奏的部份，明顯反應在此曲之中。此曲曾拿下專輯榜第一名，同時也是暢銷百萬的白金專輯。

　　此曲對鼓手而言，難易度為三顆星。演奏時需注意Hi-hat的節奏不是固定的八分音符，節奏力度不需太強，八分音符與十六分音符轉換的感覺是否流暢，節奏律動是直線的感覺為主。在演奏此曲時需較注意段落之間的變化，主、副歌要用不同的感覺去打擊，到最後吉他Solo時，鼓手的任務就是再把情緒帶上去一點點。速度必需要配合吉他手在固定的速度下做一點拉或推的感覺這樣這首歌就很有味道了。

以下是此曲中重要的練習節奏樂句：

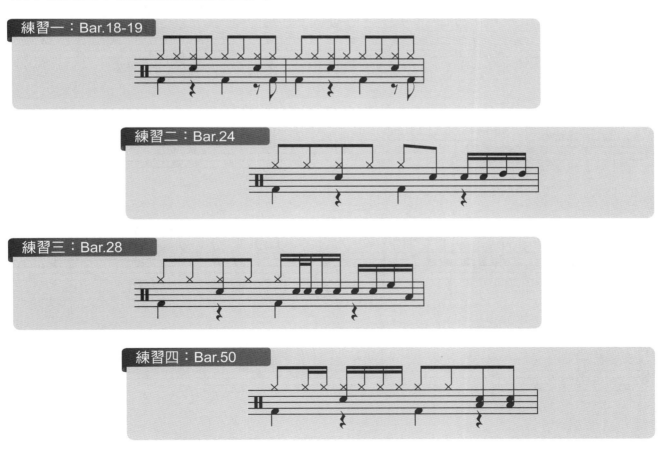

練習一：Bar.18-19

練習二：Bar.24

練習三：Bar.28

練習四：Bar.50

練習五：Bar.64

Hotel California

by Eagles

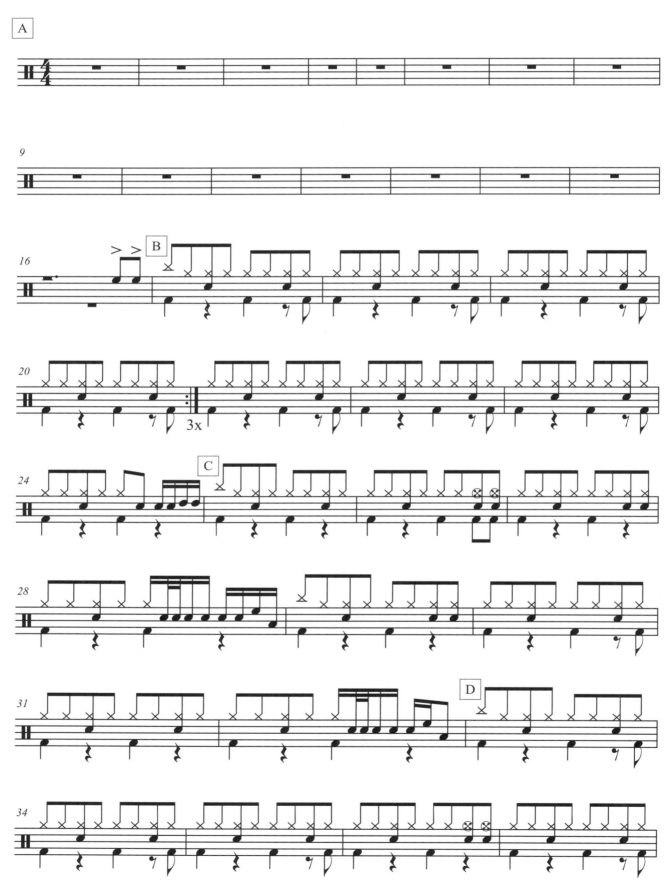

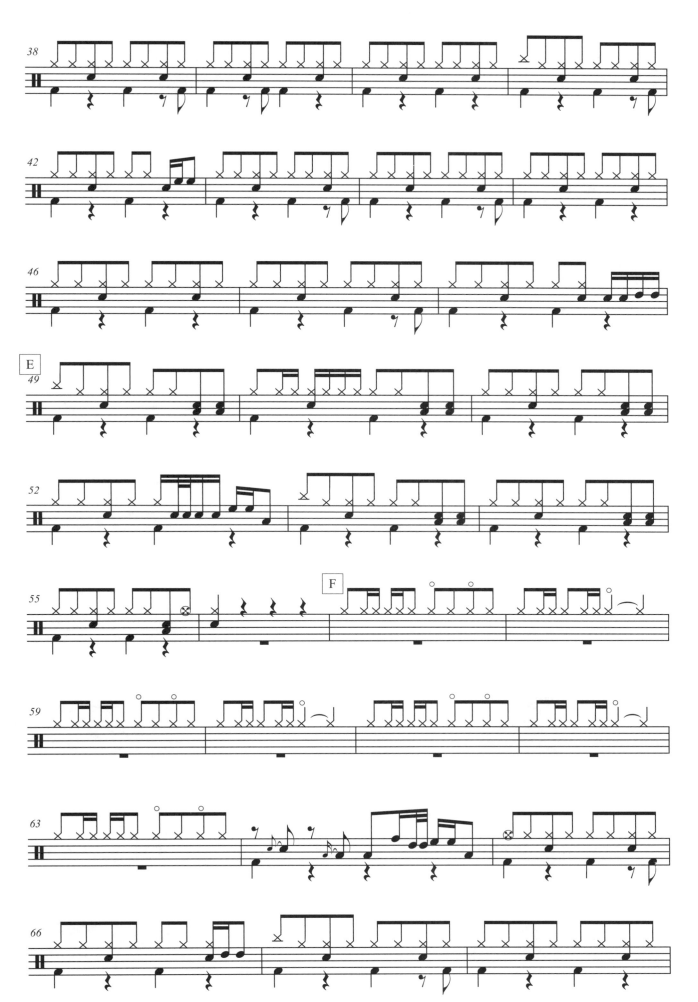

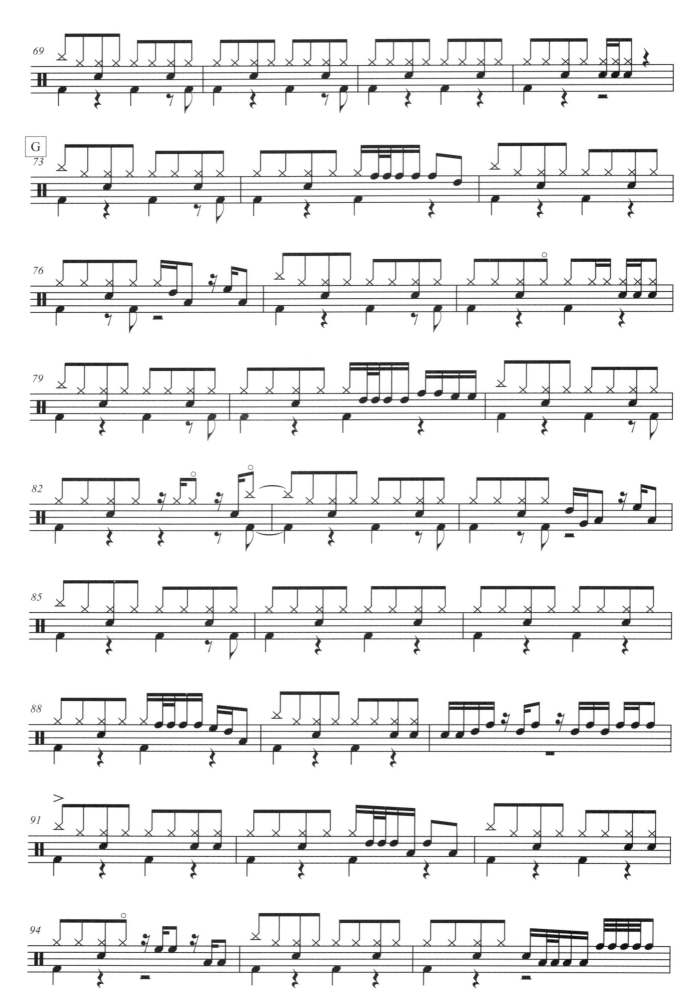

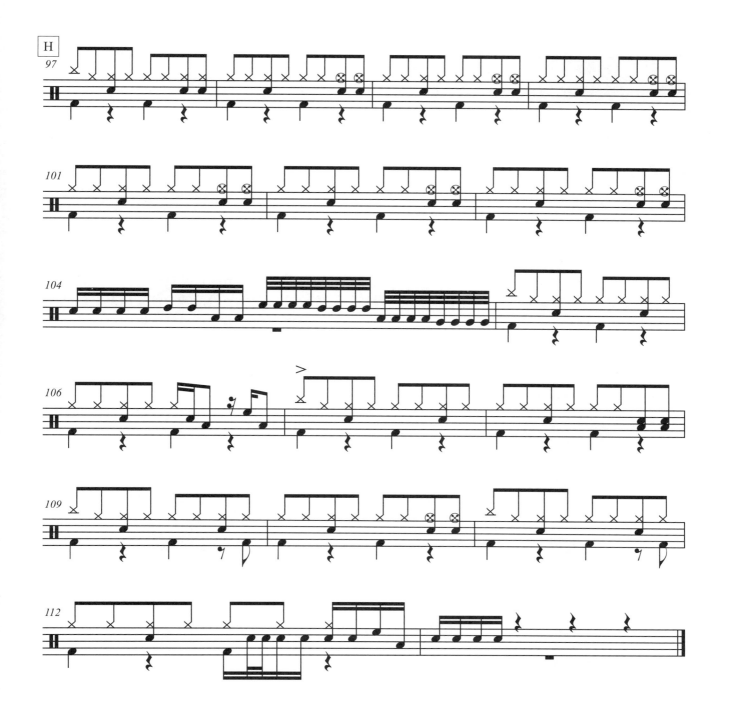

11 I Can't Tell You Why
by Eagles

歌曲介紹解說：

　　延續著前曲的樂團介紹，此練習曲更是為老鷹合唱團的抒情代表作。老鷹合唱團基本上是以人聲與吉他為主的樂團，這首歌也收錄於老鷹合唱團80年代解散前最後一張錄音室專輯中，此練習曲均以簡單的八分音符靈魂樂的節奏為主，較難的是如何記住歌曲的進行及段落的分別，因為鼓的節奏從頭到尾幾乎一樣，所以建議以主唱的旋律或吉他的獨奏旋律分別記憶和打擊較合適，若用算小節的方式處理會很辛苦。

以下是此曲中重要的練習節奏樂句：

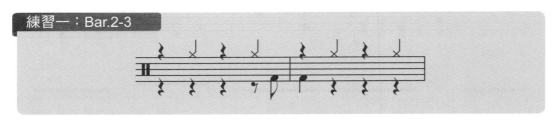

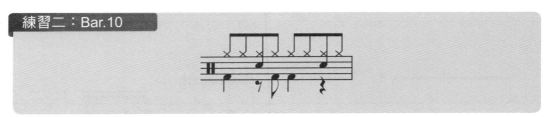

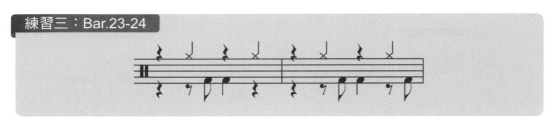

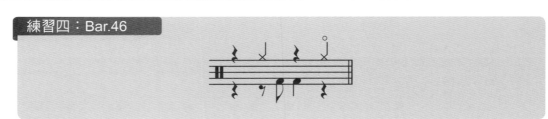

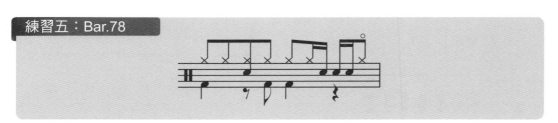

I Can't Tell You Why

by Eagles

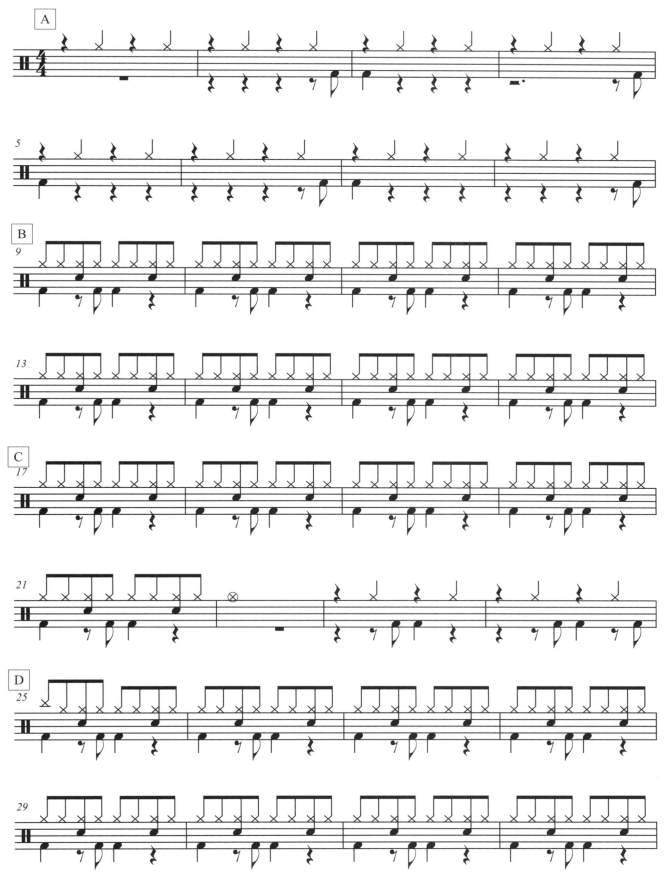

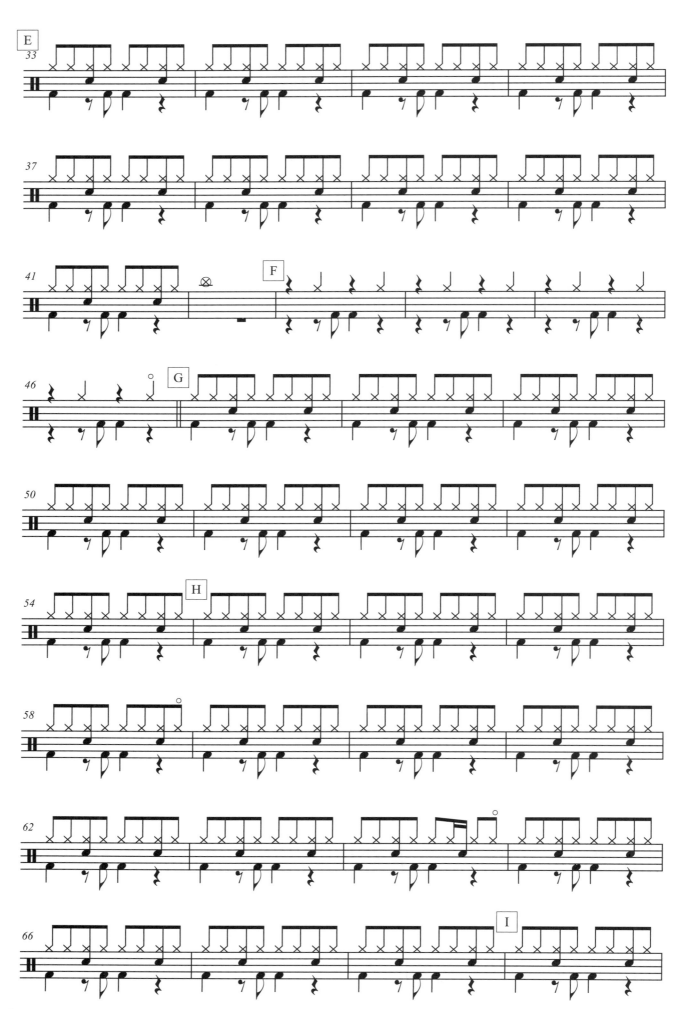

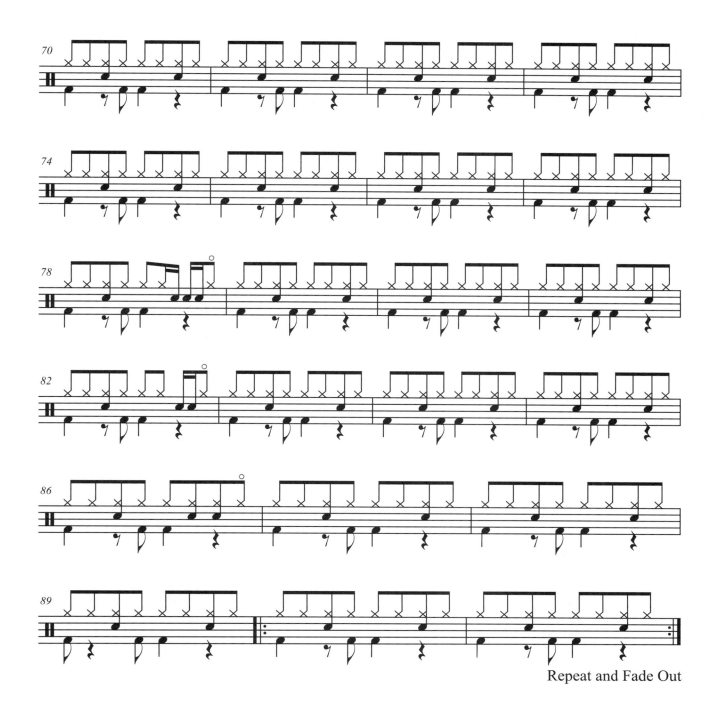

Repeat and Fade Out

12 In The End
by Linkin Park

歌曲介紹解說：

　　聯合公園的專輯「末日警鐘毀滅新生」（Minutes to Midnight）跳脫以往新金屬的風格，而大膽的走向主流市場，但仍然受到了歌迷的喜歡，聯合公園樂團是目前新金屬樂的代表，創造與突破了音樂風格，並製作了許多出色的單曲，例如本練習曲、〈Crawling〉和〈Numb〉，兩次獲得格萊美獎，其專輯的累計總銷量超過4500萬張。在練習時可以完全感受的電子音樂Loop的節奏在其中，跟著打擊加入真實的鼓聲合奏可感受到不同的感受，和其它練習曲只聽著節拍器聲音不同，願大家享受在此曲練習中！

以下是此曲中重要的練習節奏樂句：

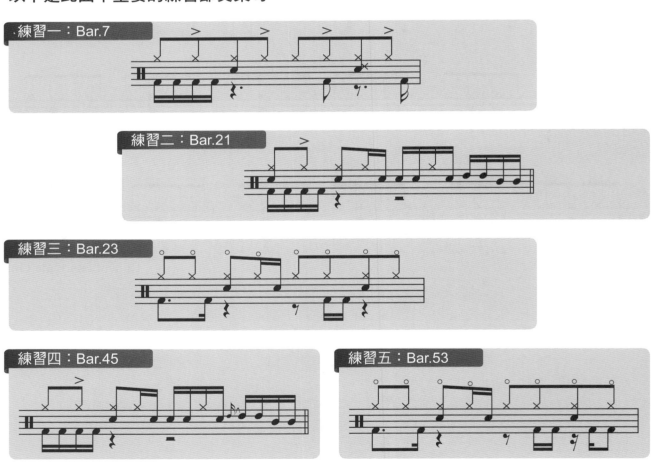

練習一：Bar.7

練習二：Bar.21

練習三：Bar.23

練習四：Bar.45

練習五：Bar.53

練習六：Bar.70

In The End

by Linkin Park

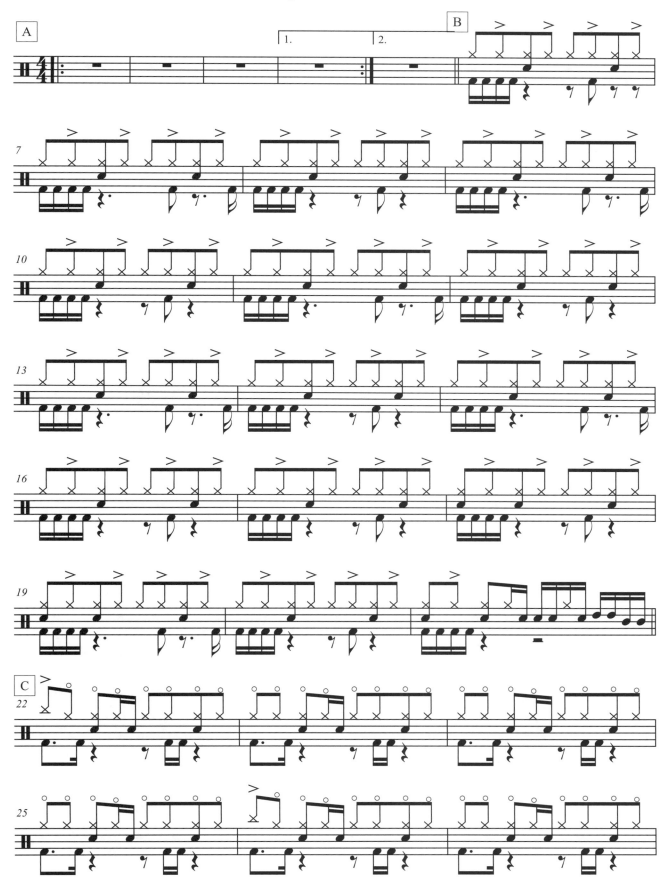

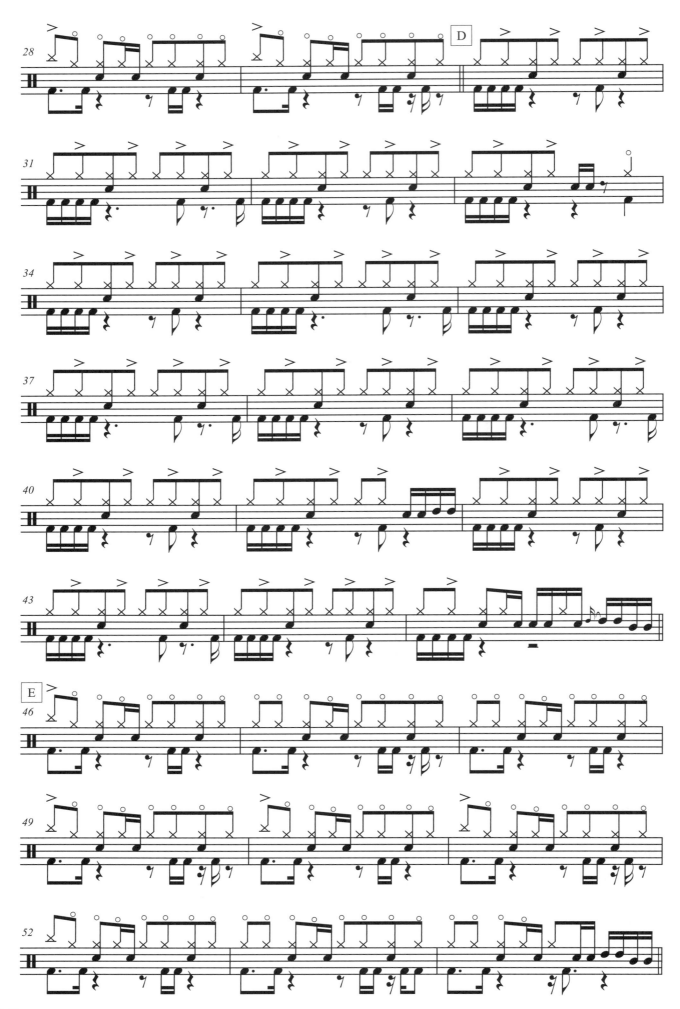

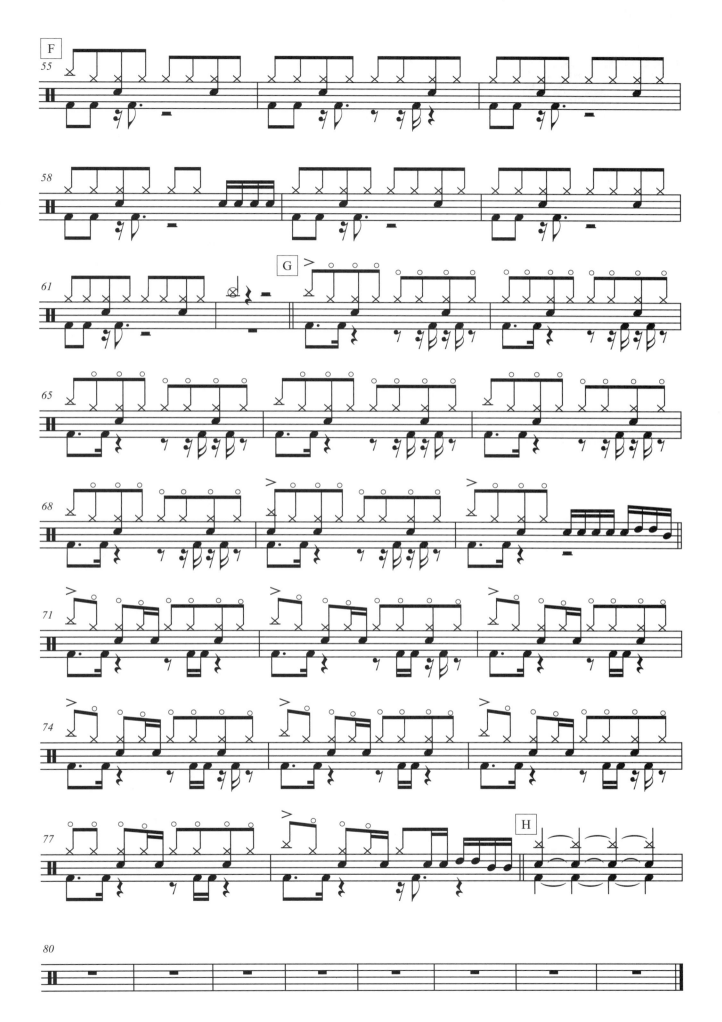

13 It's My Life
by Bon Jovi

歌曲介紹解說：

〈It's my life〉是邦喬飛在「Crush」這張專輯中最成功的單曲之一，此曲為基本搖滾曲風，由主唱Jon Bon Jovi及其它團員Richie Sambora、Max Martin作曲。演奏時需注意節奏的平均度，八分音符的感覺是否流暢，節奏律動是直線的感覺為主，前奏的雙手同擊要同時打擊至鼓面。原曲中有電子鼓的音效，可用譜中的鼓譜打擊代替，過門時需注意音色是否一致，在速度120中節奏所有的表現以八分音符為主的算拍方式。

以下是此曲中重要的練習節奏樂句：

練習一：Bar.1-5
intro on drum

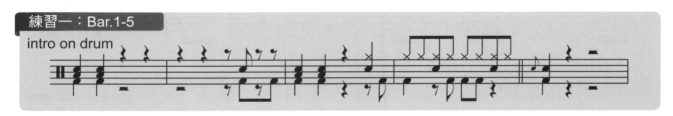

練習二：Bar.6-7

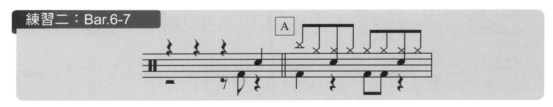

練習三：Bar.81-82

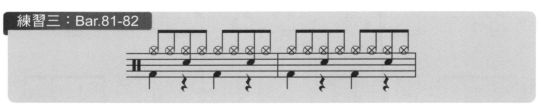

練習四：Bar.104-105
基本的二小節節奏。

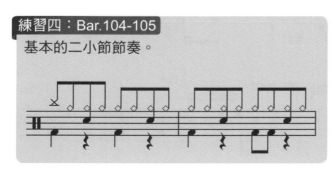

練習五：Bar.16-17
同擊時要注意是否平均，除了打點要一致以外要注意音量的配置是否適合哦！

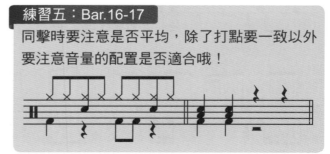

練習四：Bar.74-75
第四拍的開鈸練習。

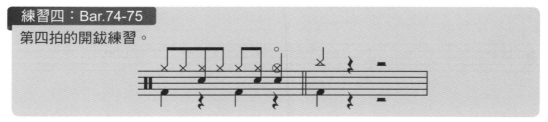

It's My Life

by Bon Jovi

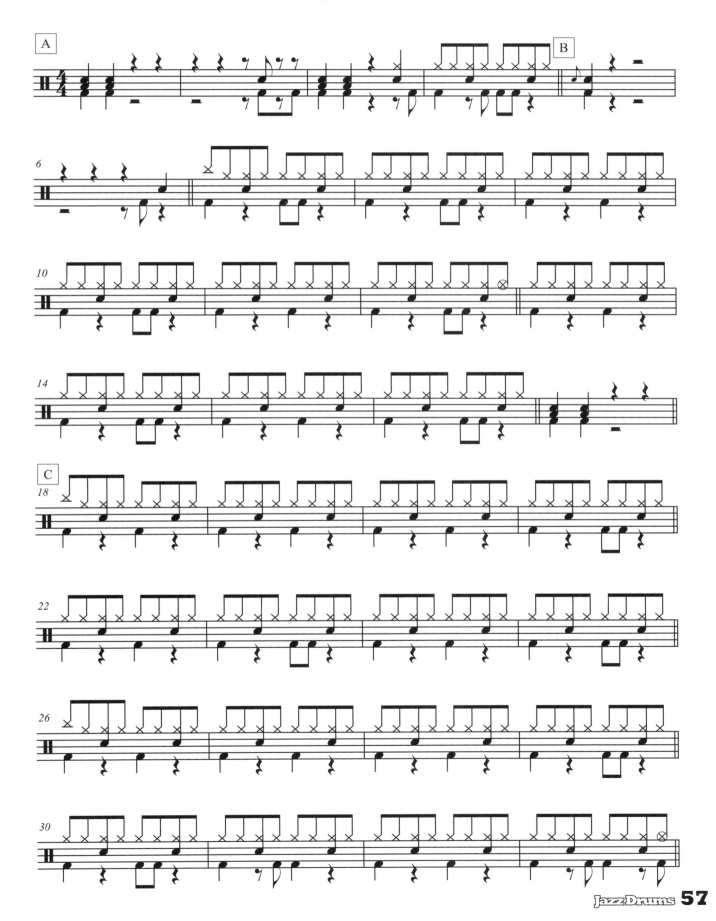

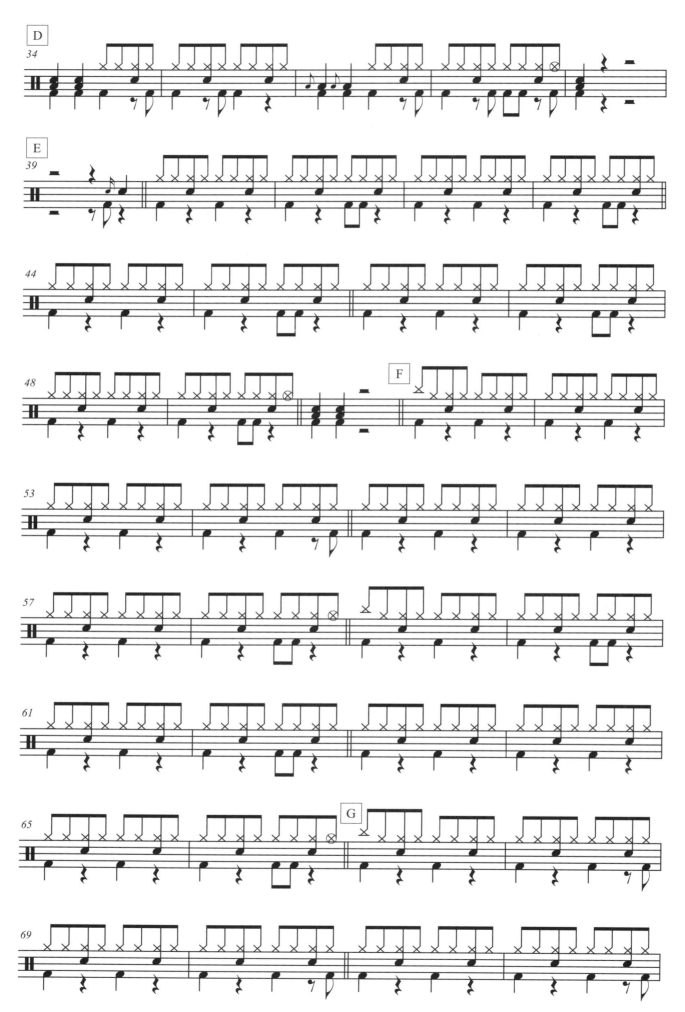

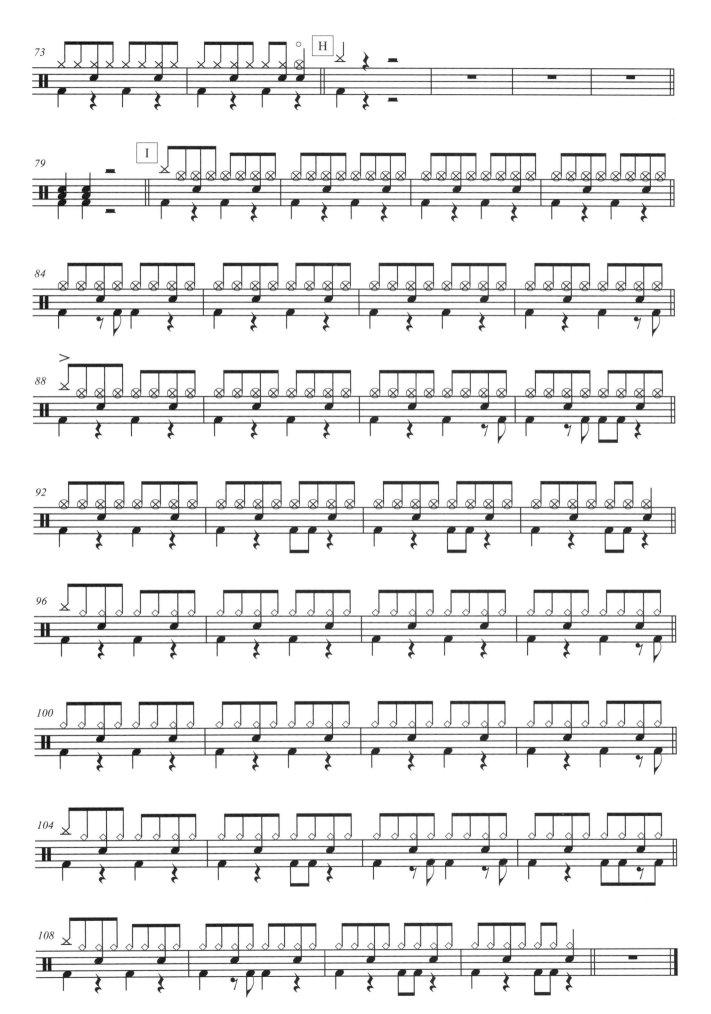

14 Just Take My Heart
by Mr. Big

歌曲介紹解說：

　　同前曲的樂團解說，本練習曲是以歌手與吉他為主的搖滾舒情樂曲，前奏與主歌都為吉他與主弦律部份，鼓手只能靜靜的等待至副歌時，強拍進入歌曲，隨後再漸弱處理第二次主歌部份，重要的是歌曲後段有升調部份，此段必加強力度及情緒處理，才會符合整首曲式的線條，尾奏則以Ride加上許多音效上處理即可。

以下是此曲中重要的練習節奏樂句：

練習一：Bar.7

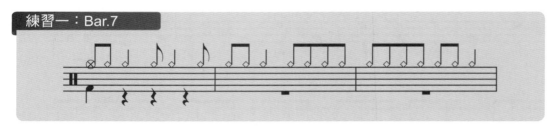

練習二：Bar.21

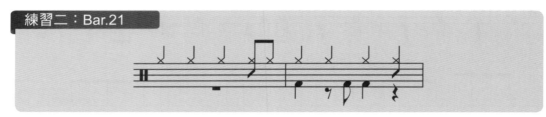

練習三：Bar.23

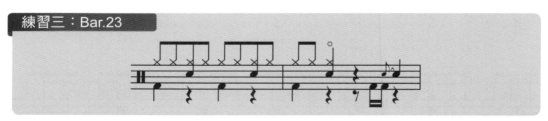

練習四：Bar.45

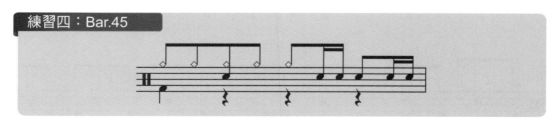

練習五：Bar.53

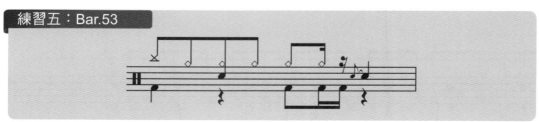

Just Take My Heart

by Mr. Big

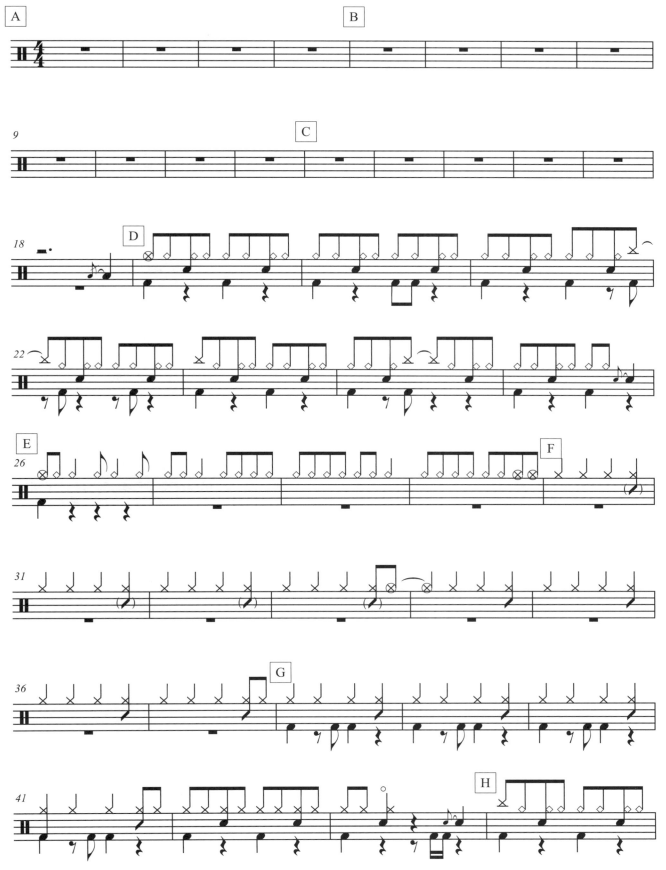

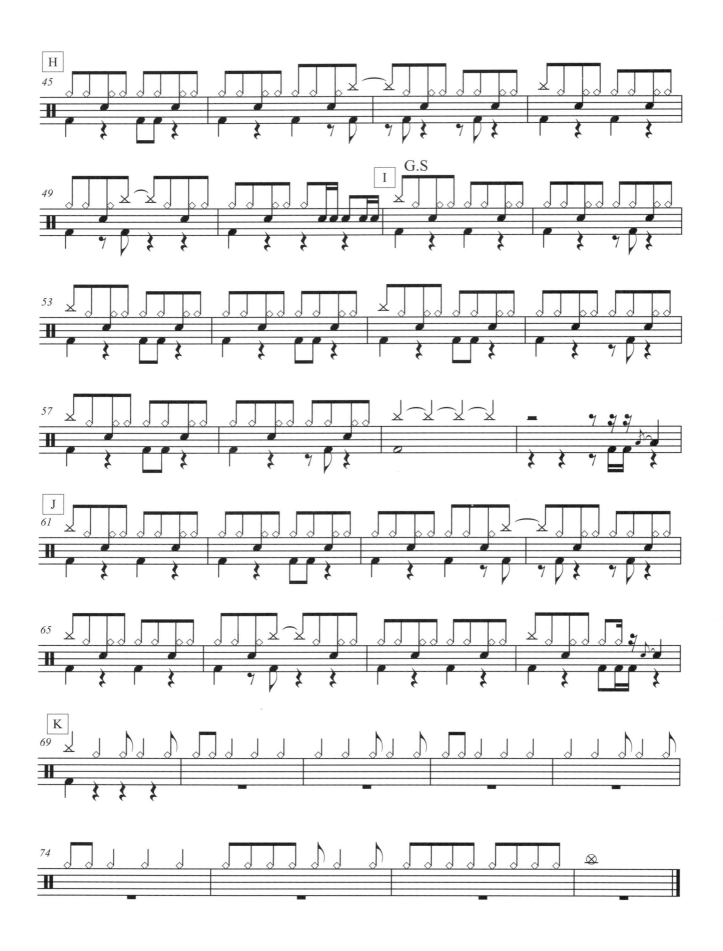

15 Living On A Prayer

by Bon Jovi

歌曲介紹解說：

邦喬飛1984年同名專輯中，第一首成名曲〈Runaway〉開始走紅全美，在1986年發行「Slippery When Wet」專輯，其中〈Living on a player〉以及〈You give love a bad name〉成為他們最紅的歌，〈Living on a player〉是Bon Jovi自1984年發專輯以來最紅的一首歌。

對鼓手而言，難易度為三顆星，演奏時需注意八分音符節奏的平均、過門及漸強的部份，注意段落之間，Hi-hat和Ride的使用，在倒數第五行第二拍搶拍部份要注意是跟著音樂的流動的，在倒數第三行要進入最後一次副歌時有一個3/4拍的對點，可依譜使用小鼓與落地中鼓齊奏，也可以加入大鼓增強力度，算拍方式為「123、1234、2234、3234⋯」直至結束。

以下是此曲中重要的練習節奏樂句：

練習一：Bar.21-22

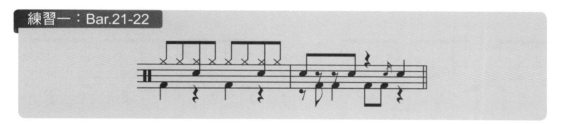

練習二：Bar.38

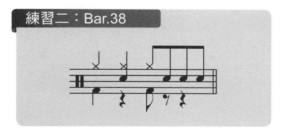

練習三：Bar.46

在二拍子的時間值中平均放入三個點。

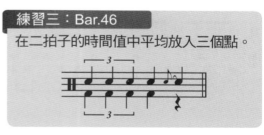

練習四：Bar.88-90

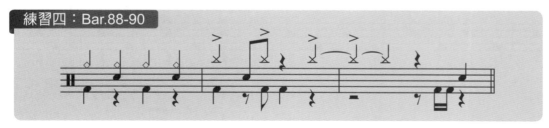

練習五：Bar.102-104

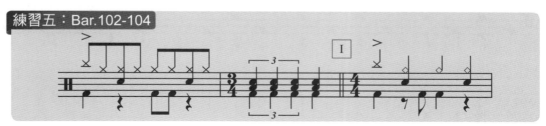

Living On A Prayer

by Bon Jovi

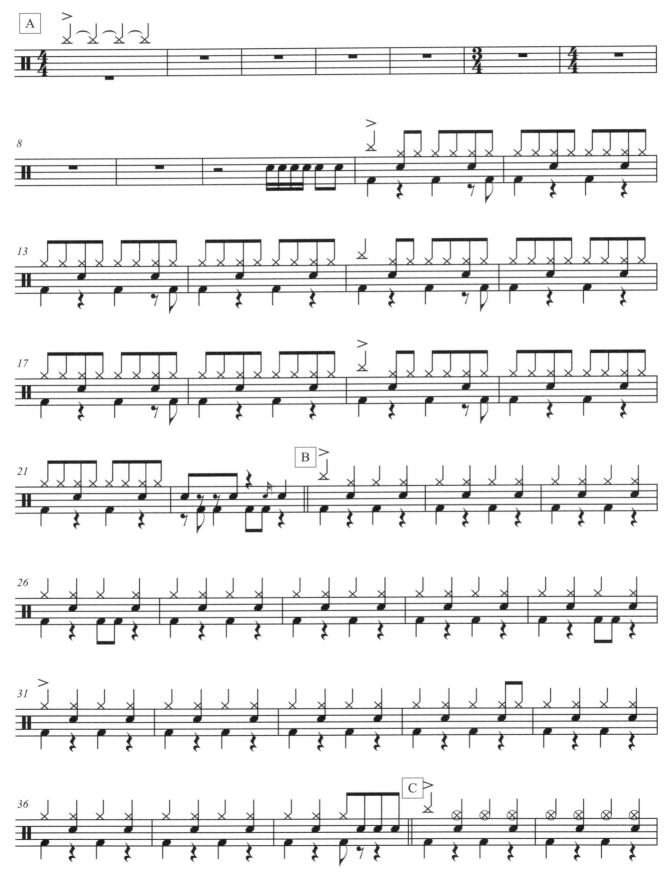

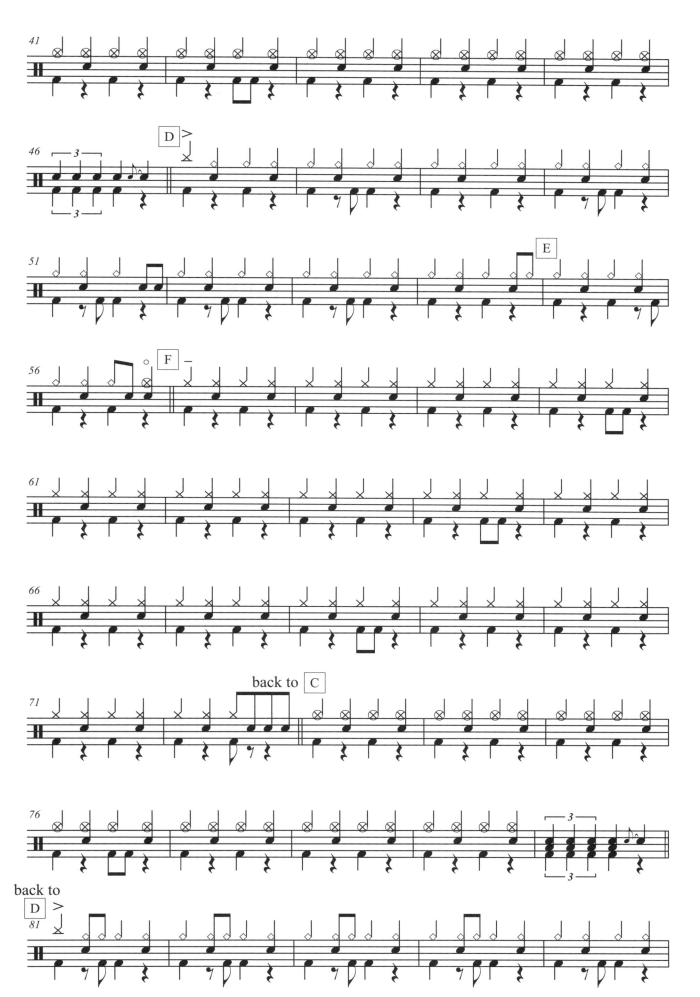

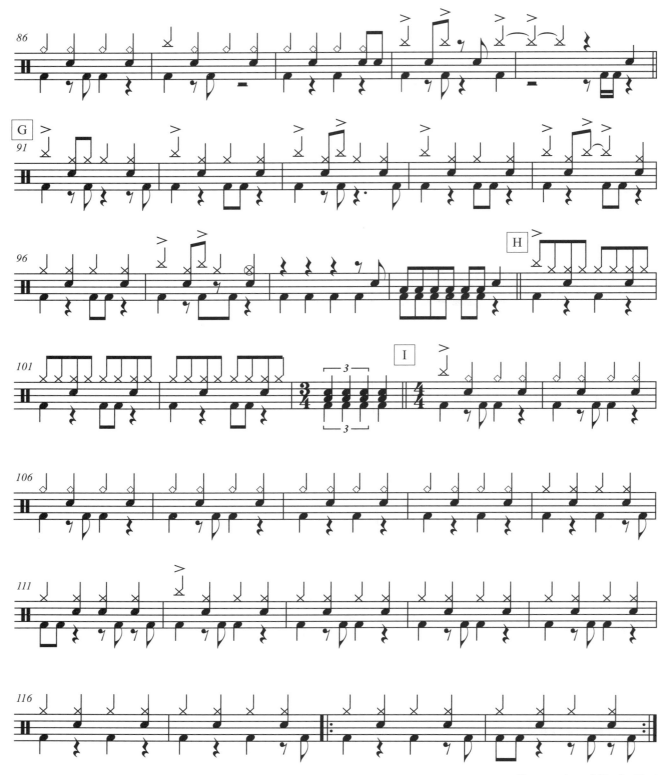

Reapeat and Fade Out

16 Never Say Goodbye

by Bon Jovi

歌曲介紹解說：

　　本練習曲是收錄在Bon Jovi的《Slippery When Wet》這張專輯中，這張專輯更是Bon Jovi的突破代表之作，更使Bon Jovi成為了世界級的巨星。這張專輯是具備流行金屬的所有特點－朗朗上口的旋律、情感內容的歌詞、性感的唱腔、明快的節奏以及樂隊富於活力的形象。專輯銷售量達到了1300多萬張，又創造了搖滾樂史上的一個神話。

以下是此曲中重要的練習節奏樂句：

練習一：Bar.1-2

練習二：Bar.6-7

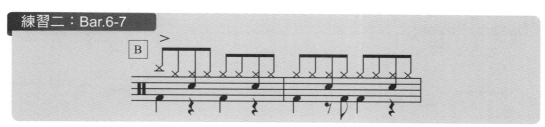

練習三：Bar.17

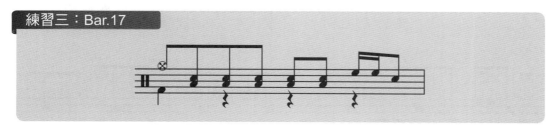

練習四：Bar.37

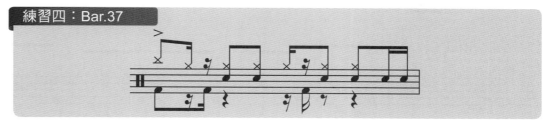

練習五：Bar.39

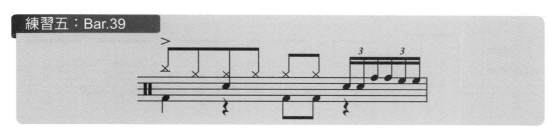

Never Say Goodbye

by Bon Jovi

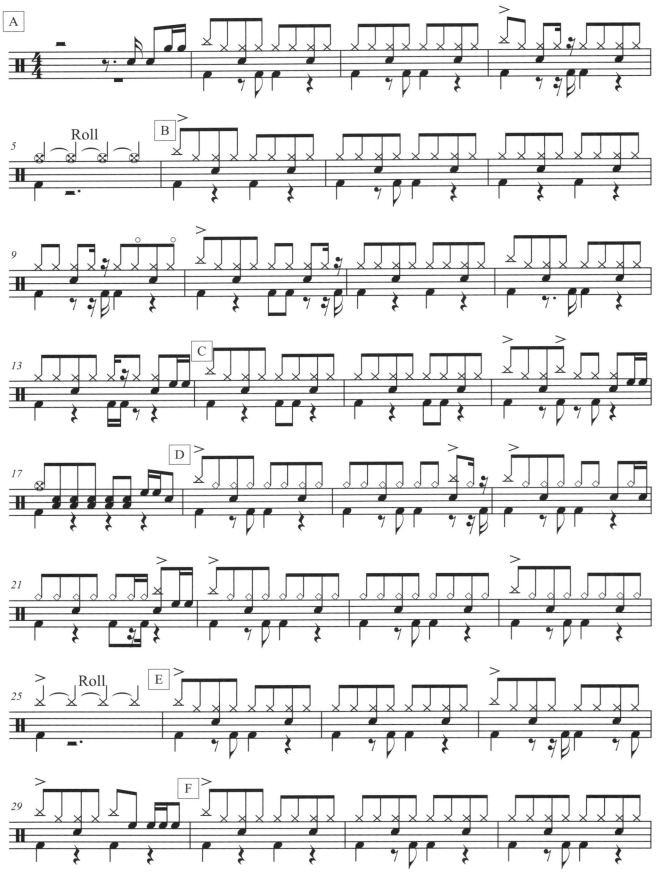

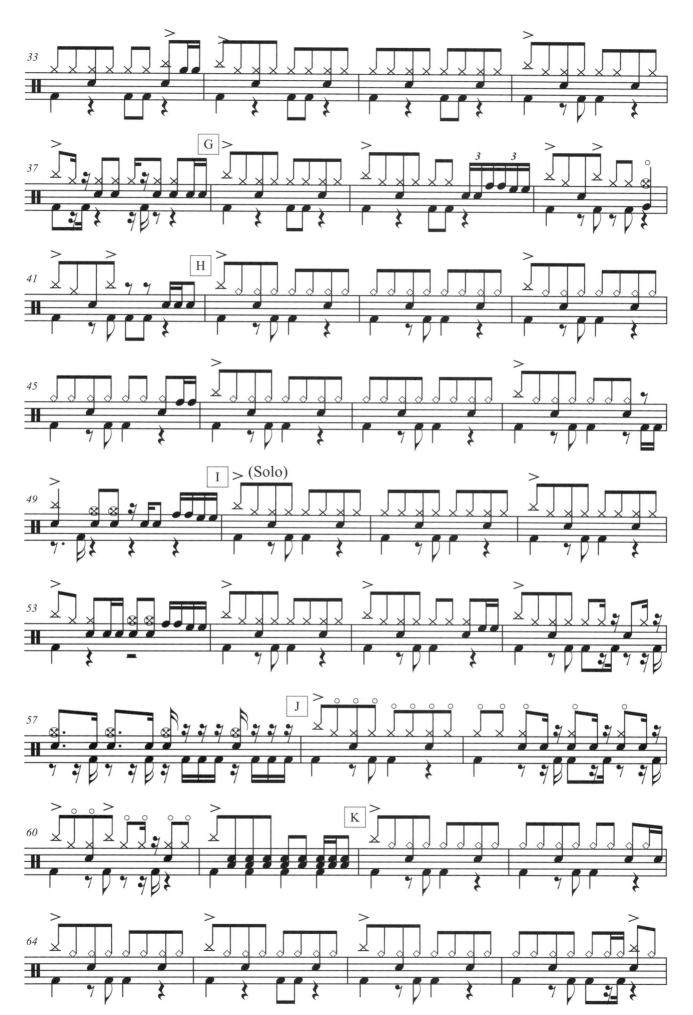

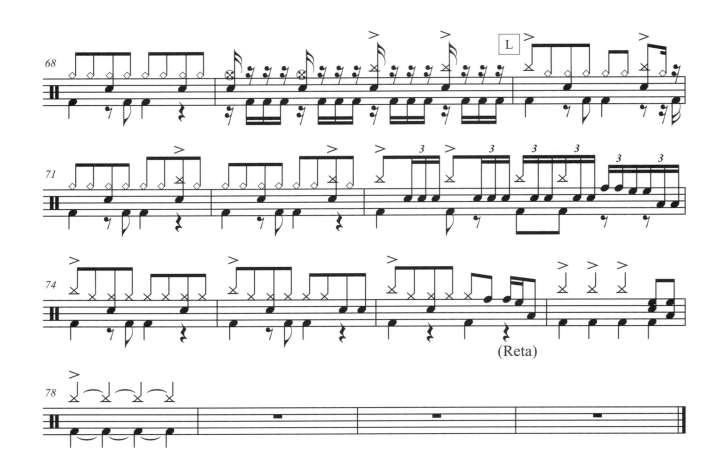

(Reta)

17 Nothing But a Good Time
by Poison

歌曲介紹解說：

　　毒藥合唱團的成名曲之一，八十年代紅極一時的樂團，雖然此練習曲已有一定的年代，但確在這幾年上映的電影中出現當做配樂，如《史密斯任務》、《尖峰時刻3》等等，是個可經過時代考驗的代表性歌曲之一，練習此曲的重點除了基本的穩定節奏外，特別要注意的是八分音符及十六分音符的搶拍對點的部份，曲中許多過門也是很值得學習的，是很標準的舒情搖滾歌曲的過門打擊方法。

以下是此曲中重要的練習節奏樂句：

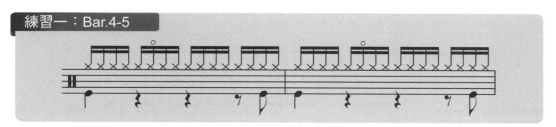

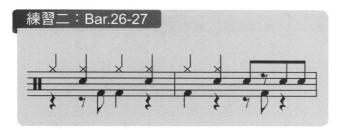

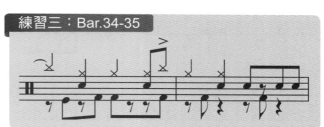

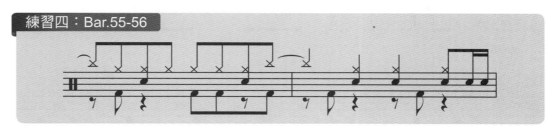

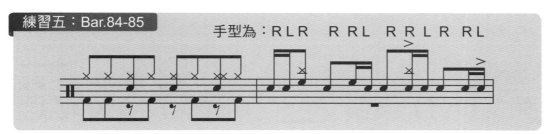

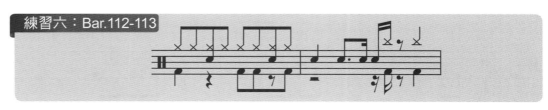

Nothing But a Good Time

by Poison

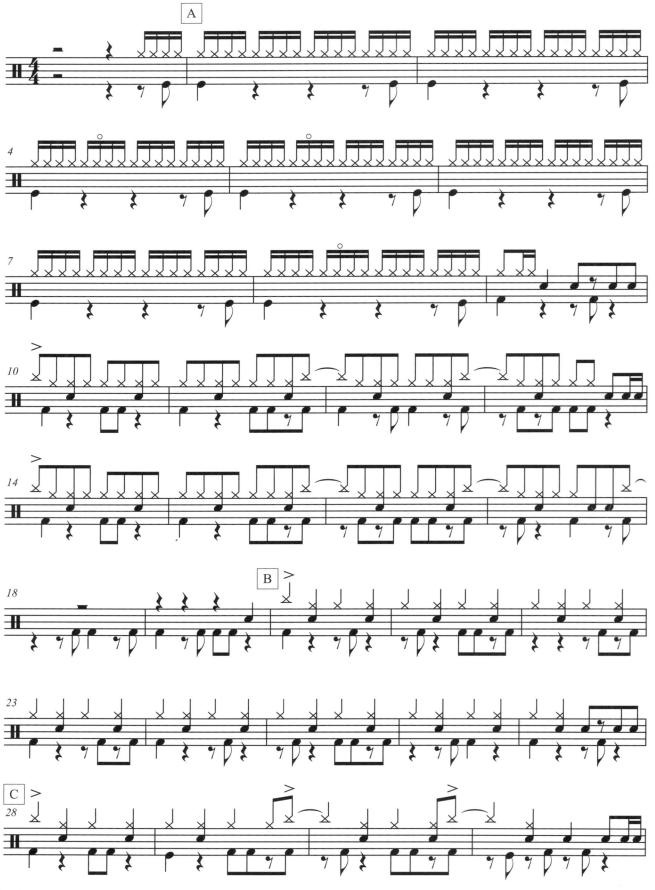

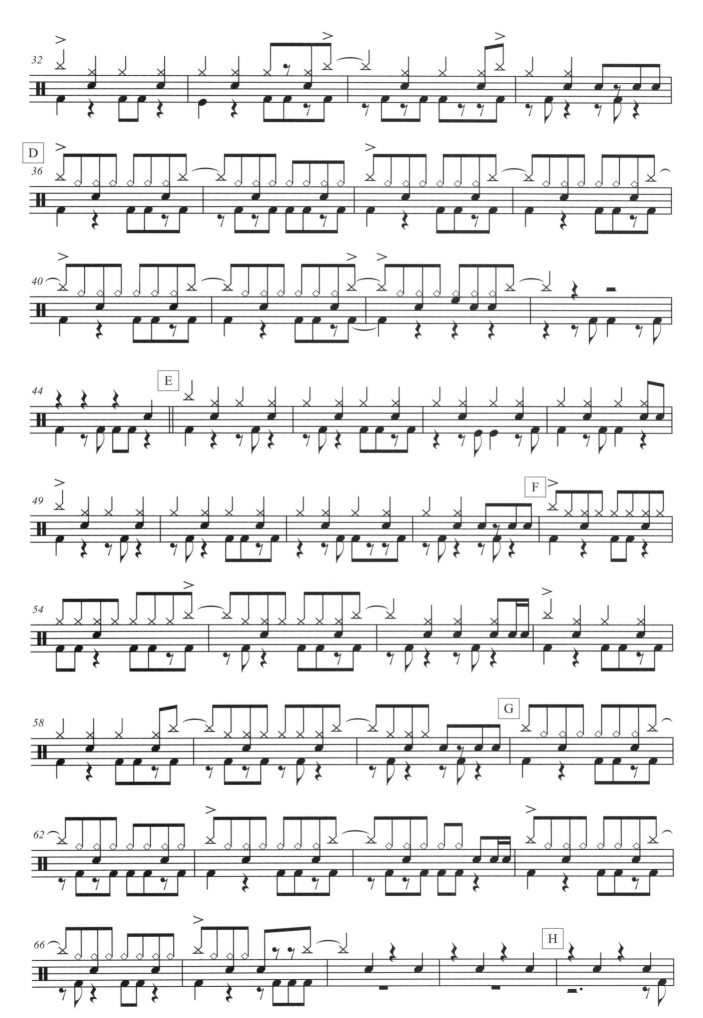

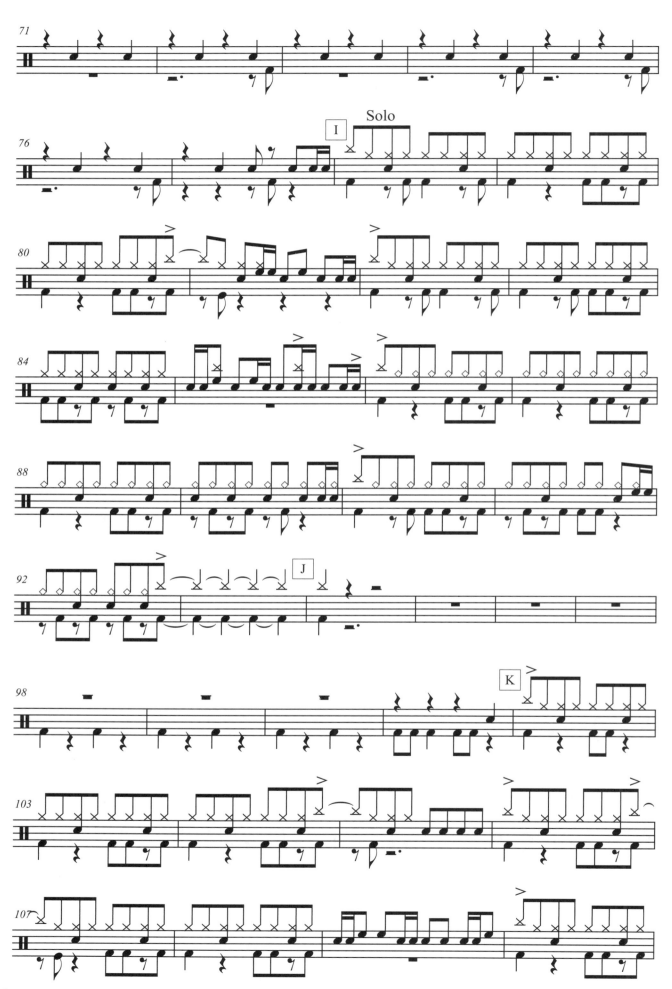

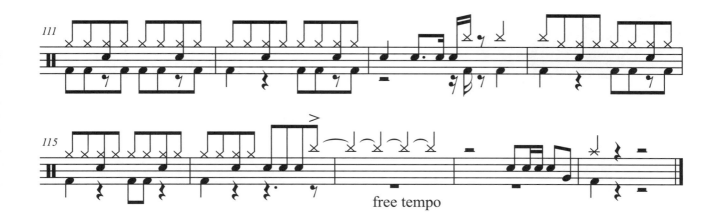

free tempo

18 One Step Closer

by Linkin Park

歌曲介紹解說：

　　同樣是聯合公園樂團的成名曲之一，樂團介紹同前述，本練習曲的重點是速度的掌握，如果鼓手打擊太快，會失去節奏中附點音符切分的感覺，所以在設定好的速度中又要顧及曲子需要的力度，這是很重要的，在此練習曲過門之中，也有很多值得學習經點的過門句子，我們在早期一點的搖滾樂曲子中也可看到這些過門方式，建議可以好好練習最好可以背下來。

以下是此曲中重要的練習節奏樂句：

練習一：Bar.8

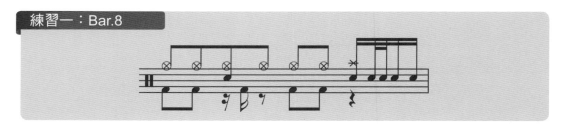

練習二：Bar.12

第四拍手型為：R L L R L

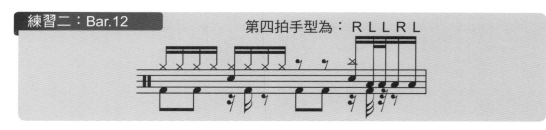

練習三：Bar.47

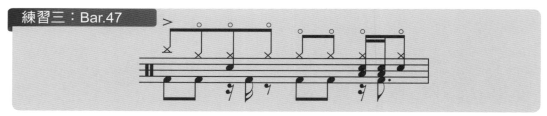

練習四：Bar.48

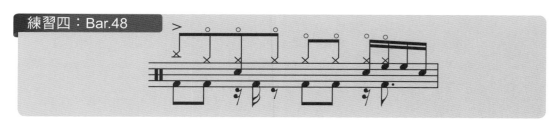

練習五：Bar.29-31

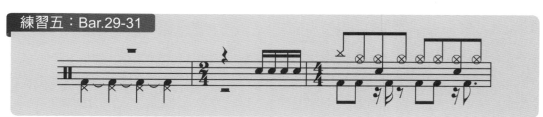

One Step Closer

by Linkin Park

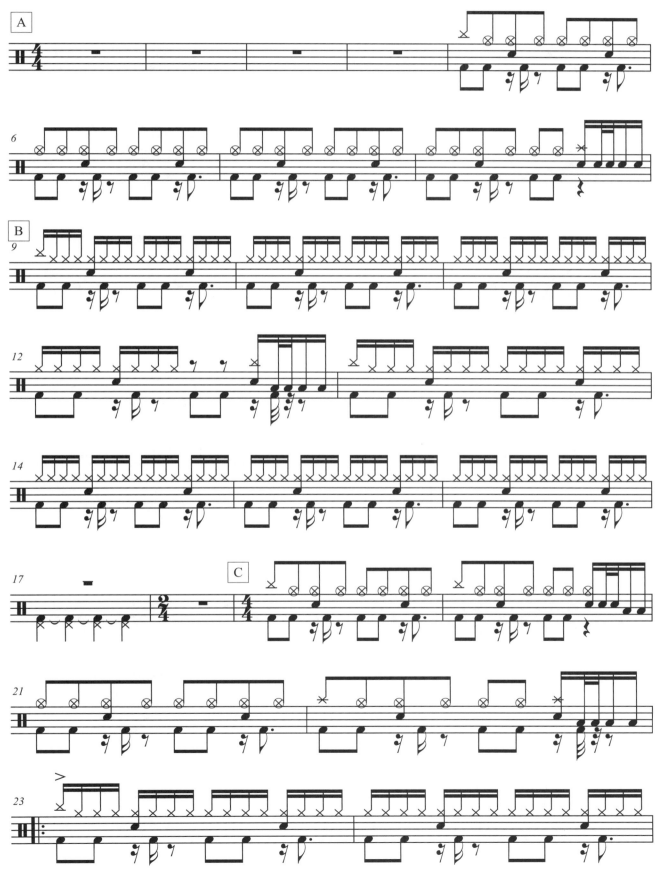

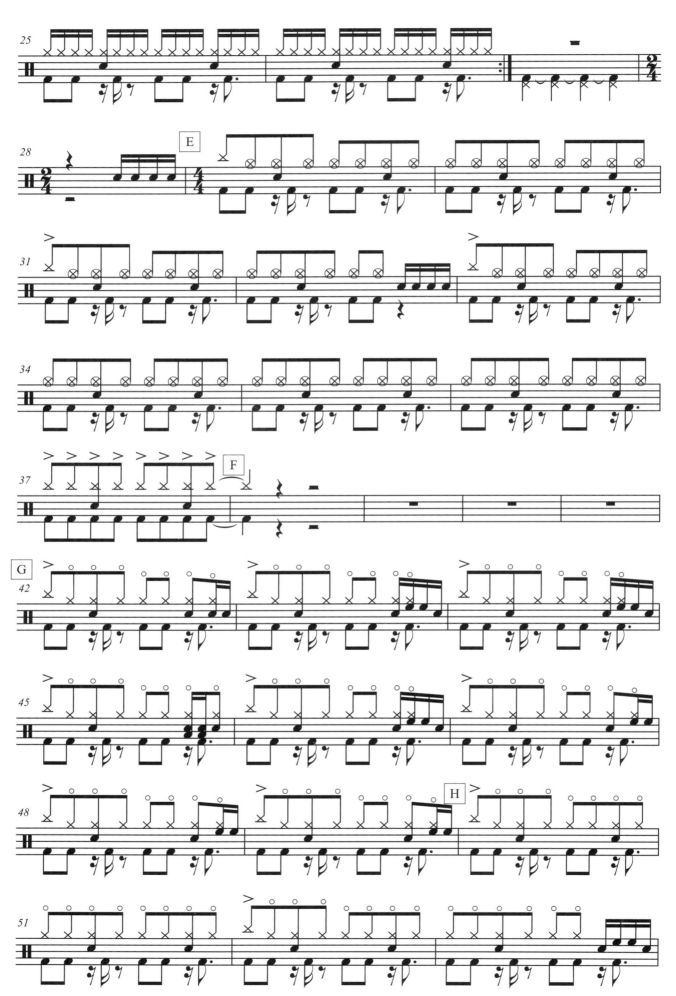

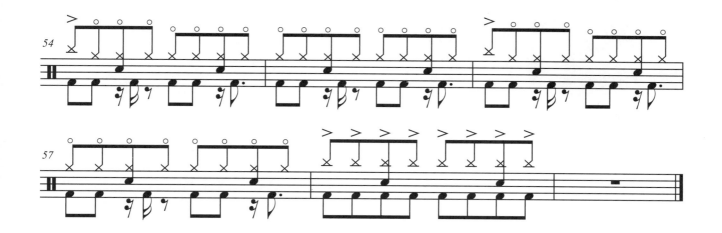

19

Open Your Heart
by Europe

歌曲介紹解說：

　　「Europe（歐洲合唱團）」有瑞典國寶之稱，結合了重搖滾的爆發力及歐洲古典音樂的優美旋律。在1983年發行首張同名專輯開始，便迅速地征服了全球的樂迷。值得一提的是，瑞典這個國家本身是一個電子舞曲相當活躍的國家，如舞曲音樂70年代的ABBA、80年代ROXETTE等，都是在世界上非常知名的樂團。Europe（歐洲合唱團）即深受這些影響，此練習曲的創作中都帶有旋律優美的特性。

以下是此曲中重要的練習節奏樂句：

練習一：Bar.45-46

是一種Two Feel的節奏感，小鼓落在第三拍，是整首歌的主歌的主要律動節奏。

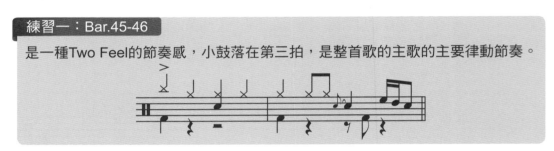

練習二：Bar.70

常見的二三四拍過門練習，第一拍為原本的主節奏。

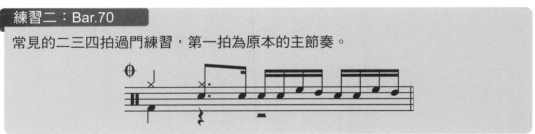

練習三：Bar.55-56

練習四：Bar.53-54

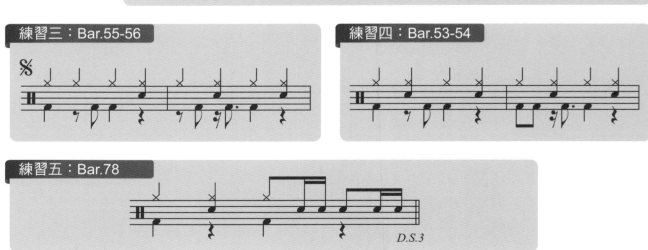

練習五：Bar.78

Open Your Heart

by Europe

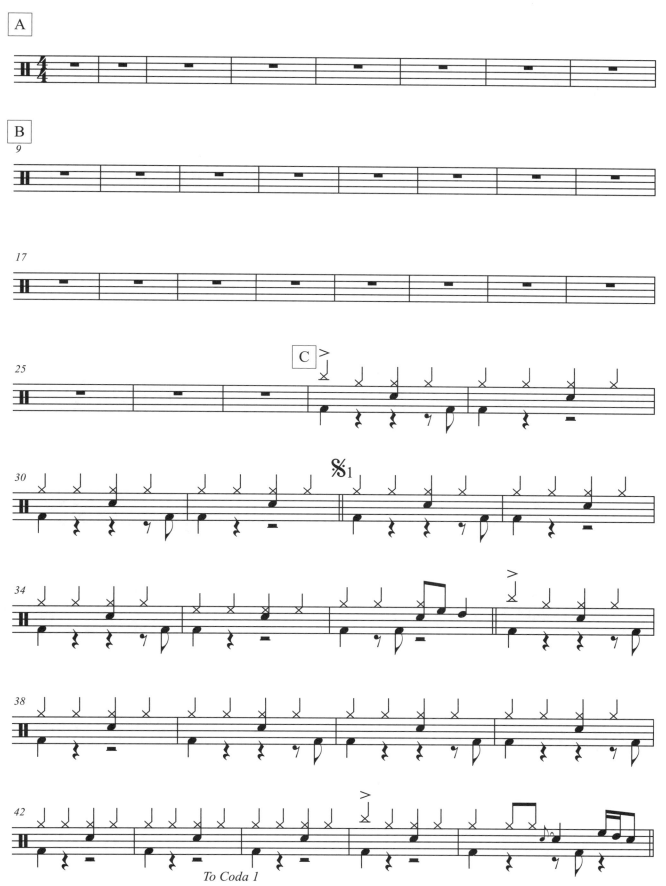

To Coda 1

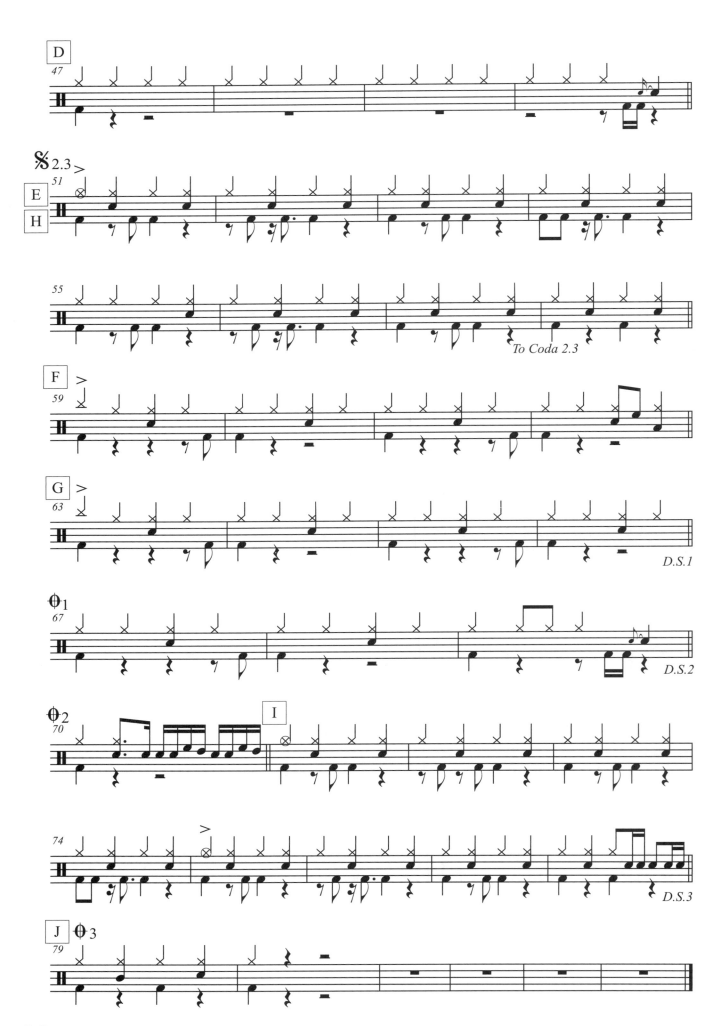

20 Purple Haze

by Jimi Hendrix

歌曲介紹解說：

　　本首歌曲重感覺，速度是漸快或漸慢的，它不像本書中的其它練習曲有個精準的速度節奏，但為求初學的朋友們練習方便，我們加入了節拍器，當練習完成後別忘了聽聽原曲的感覺哦，速度可再自行調整。在那個年代，吉米漢醉克斯(Jimi Hendrix)號稱「吉他之神」，也是第一個將吉他如此使用的人，而做為他現場演出的鼓手，聽力和對音樂的靈敏度就顯得格外的重要。

以下是此曲中重要的練習節奏樂句：

練習一：Bar.9-10

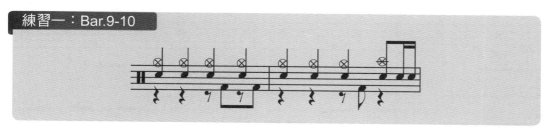

練習二：Bar.13

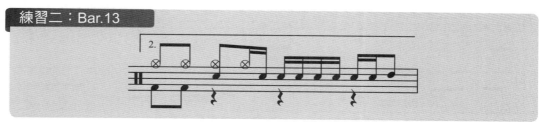

練習三：Bar.18-19

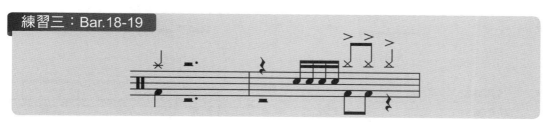

練習四：Bar.20

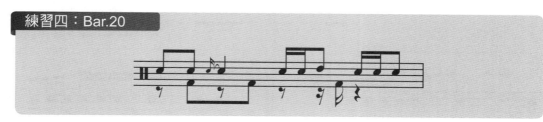

練習五：Bar.34

此小節在打擊時心理是算著十六分音符的哦！

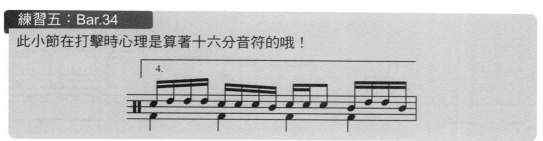

Purple Haze

by Jimi Hendrix

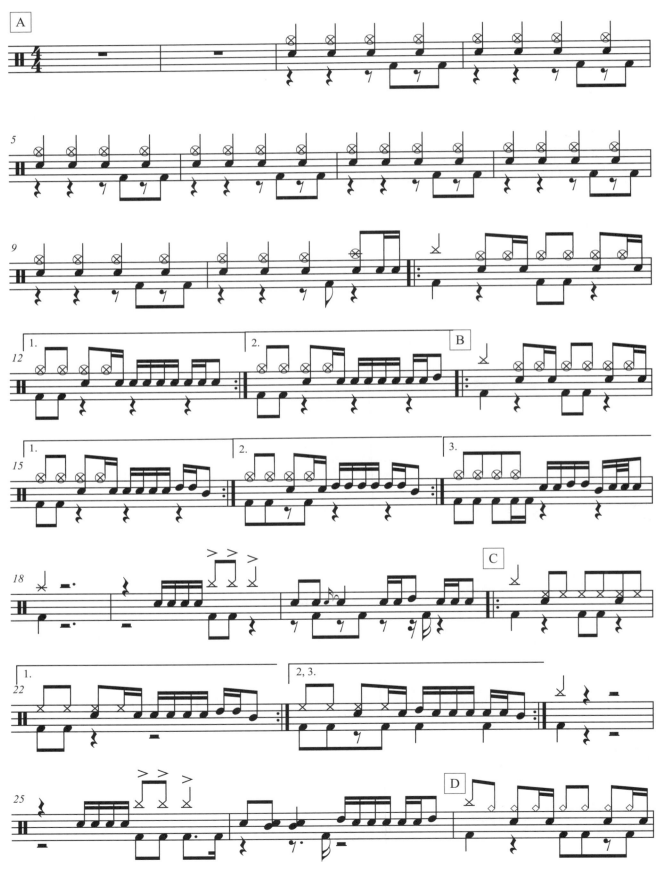

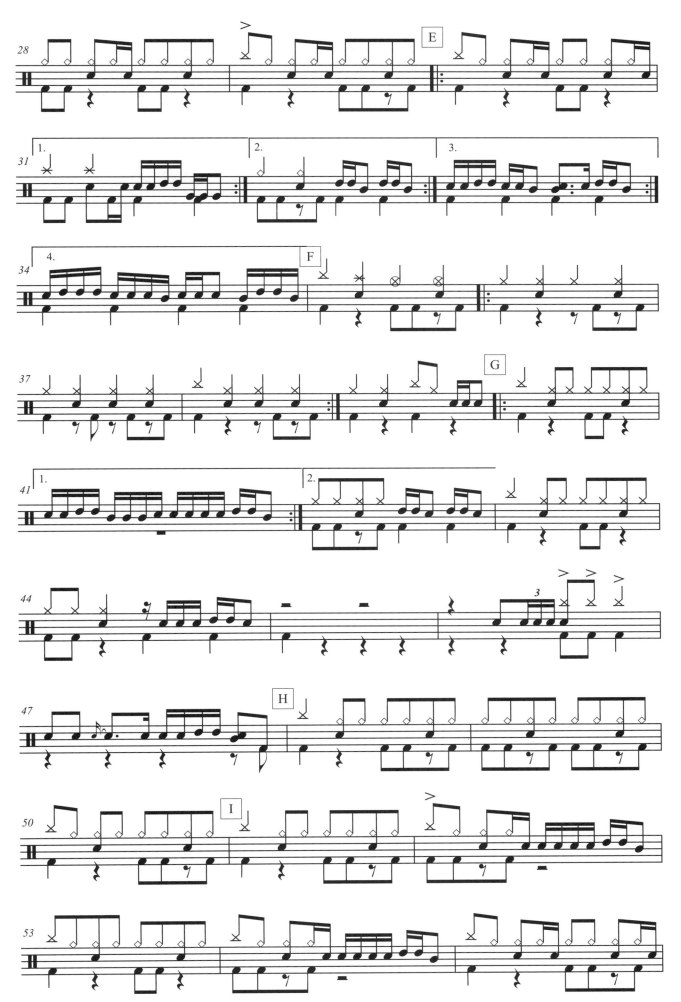

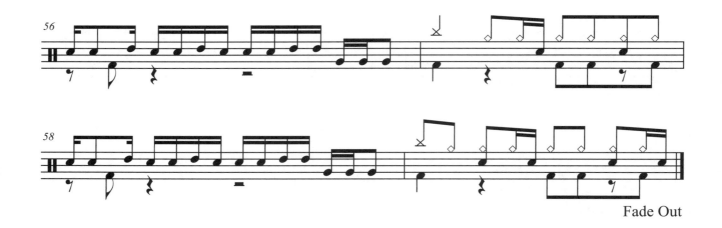

Fade Out

21 Secret Loser

by Ozzy Osbourne

歌曲介紹解說：

　　本練習曲收錄於Ozzy Osbourne樂團1986年發行的「The Ultimate Sin」專輯中 ，本曲在這類型搖滾樂曲風格中，是很好的練習曲。

以下是此曲中重要的練習節奏樂句：

練習一：Bar.25
雙手同擊，力度漸強分為八個角度放鬆打擊。

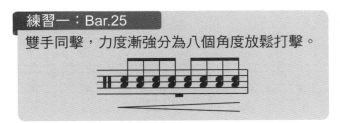

練習二：Bar.30-31

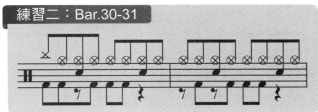

練習三：Bar.34

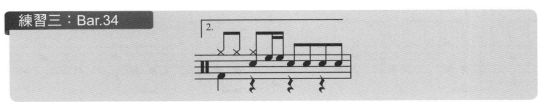

練習四：Bar.37-38

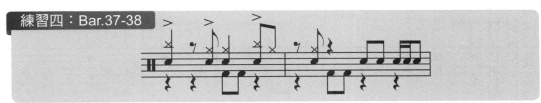

練習五：Bar.53-54
大小鼓的配合應用。

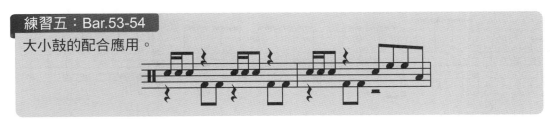

練習六：Bar.56

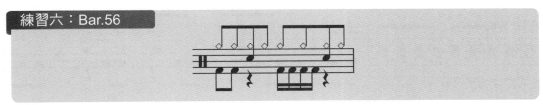

Secret Loser

by Ozzy Osbourne

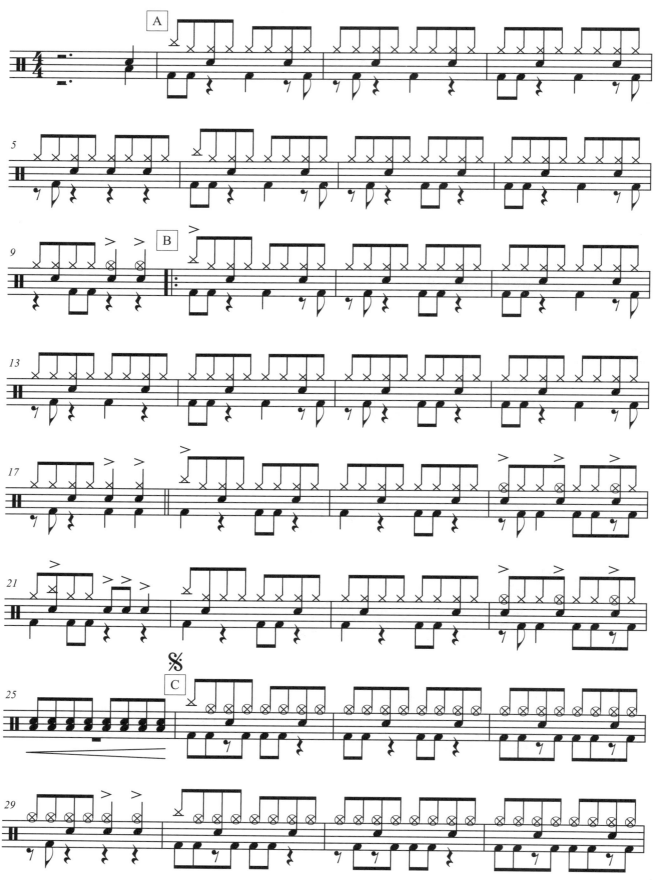

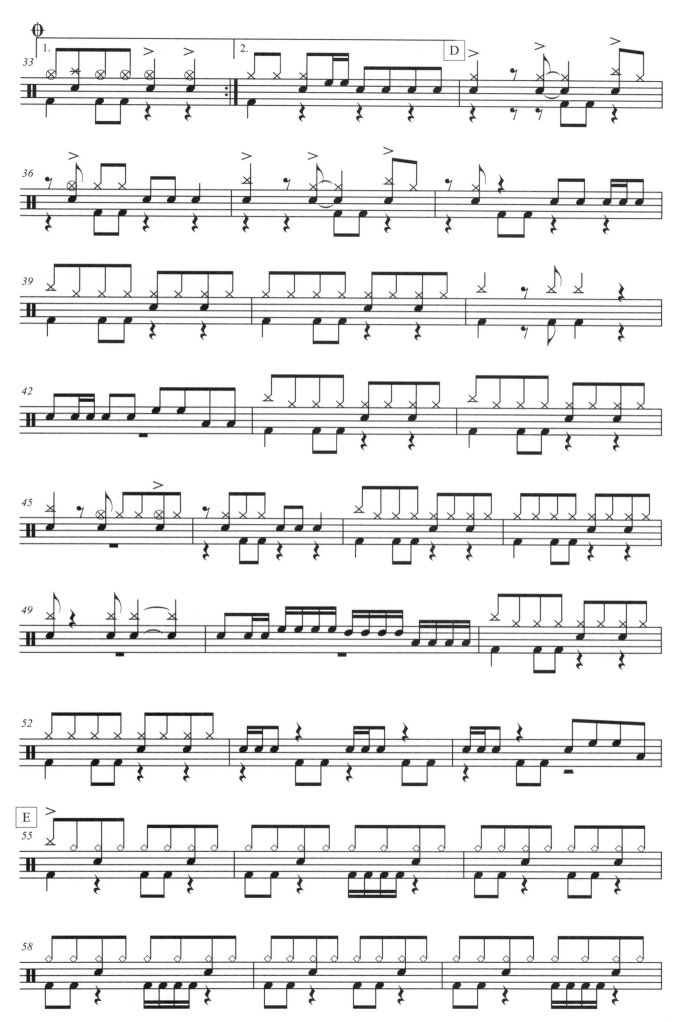

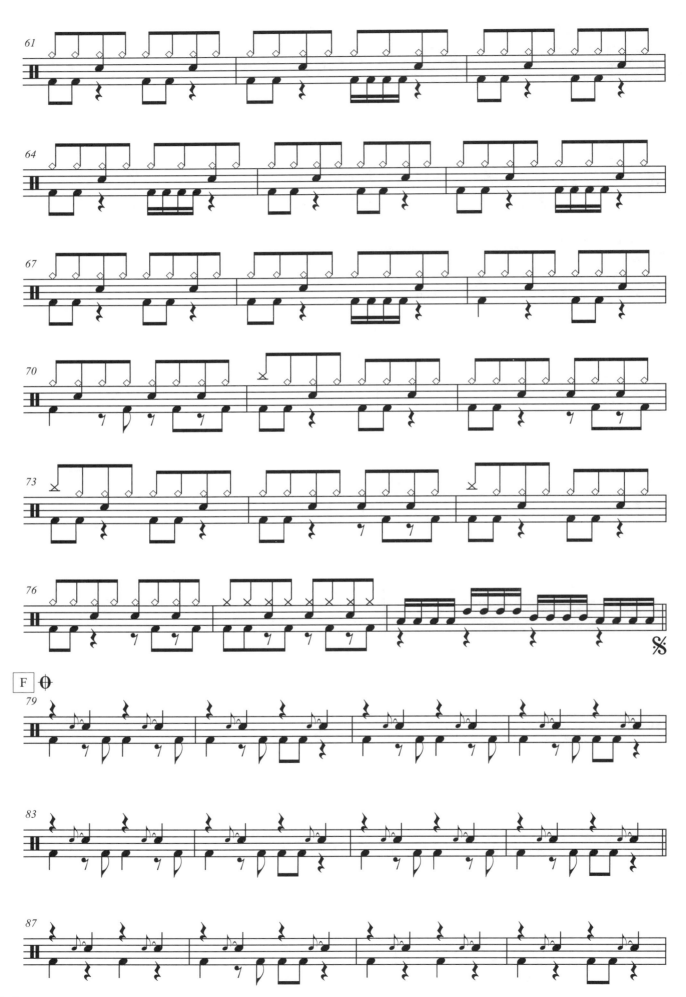

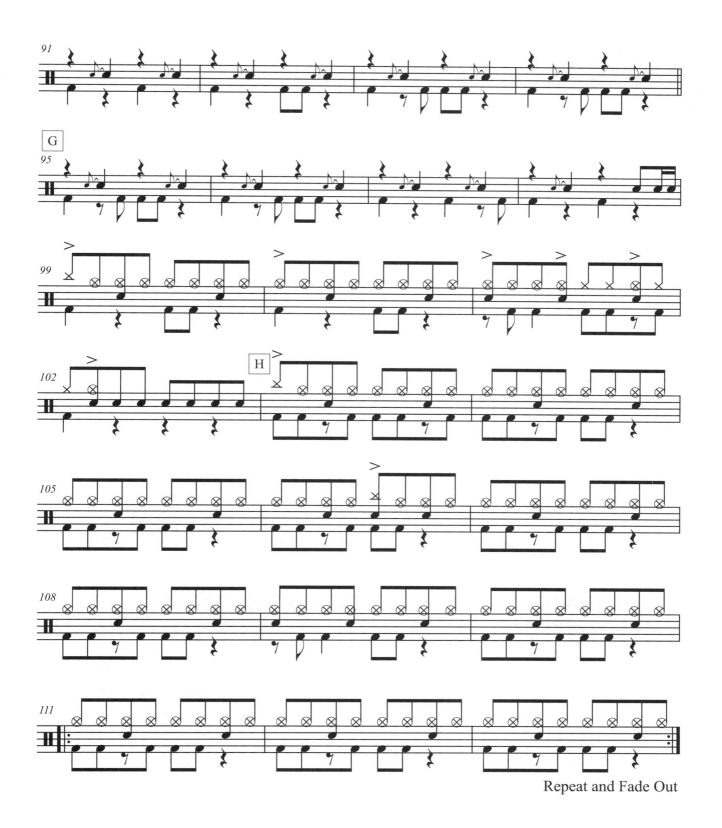

Repeat and Fade Out

22 Smoke On The Water

by Deep Purple

歌曲介紹解說：

　　這首是收錄在1972年發行的專輯「Machine Head」中，並且在各大排行榜上均有輝煌的紀錄，更在許多地方以不同的方式被廣為流傳，也是所有的職業樂團必練的曲目，此老搖滾經典的歌曲更融入到市面的遊戲機，其中〈Guitar Hero〉是可供玩家練習的遊戲曲目，歌曲一開始的重複旋律還入選為「Dreamdoor's 100 Greatest Rock Guitar Riffs」的第一名，也因為這首歌的Riff（即興重複段）簡單易上手卻又不失搖滾樂的音樂性，使得許多吉他的初學者都喜歡以這首歌為入門練習曲。

以下是此曲中重要的練習節奏樂句：

練習一：Bar.14

十六分音符的節奏　，注意十六分音節的流暢度，穩定的十六分音符很重要，在歌曲中節奏可加入適當的輕重音會有更好的音樂性。

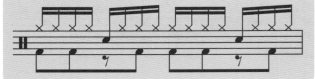

練習二：Bar.17

算拍很重要的哦以下是算拍子的方式：

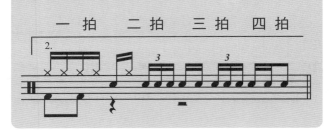

練習三：Bar.25

很經典的二拍過門，於三，四拍準確的過門。

練習四：Bar.33

拍子提示。要算拍子哦！依下面拍子的位置提示打擊。

練習五：Bar.57

第一拍重音表現，加上大鼓，只要手型角度正確自然有重音，要注意的是輕音部份，輕音打擊太重會影響到重音的表現。

Smoke On The Water

by Deep Purple

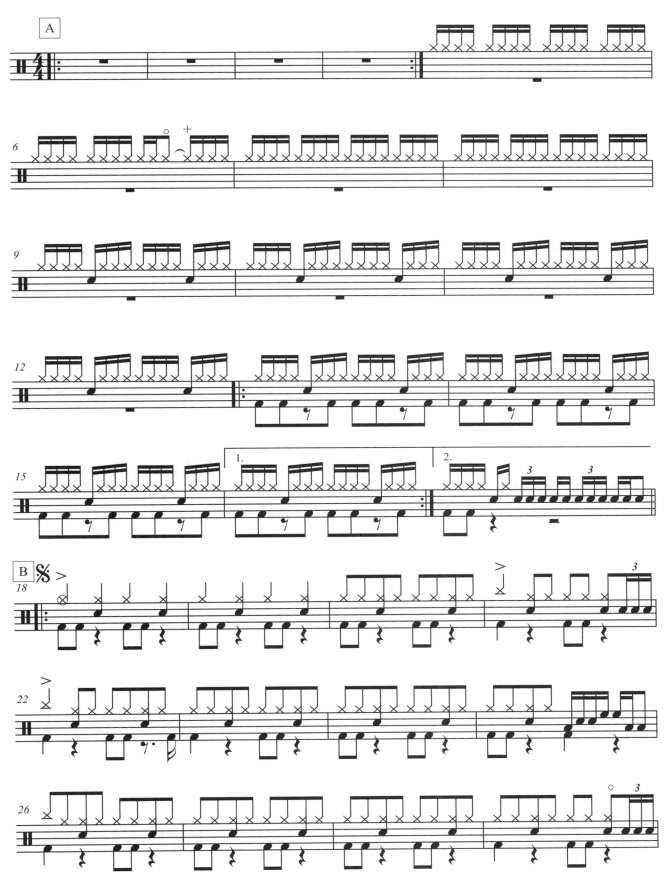

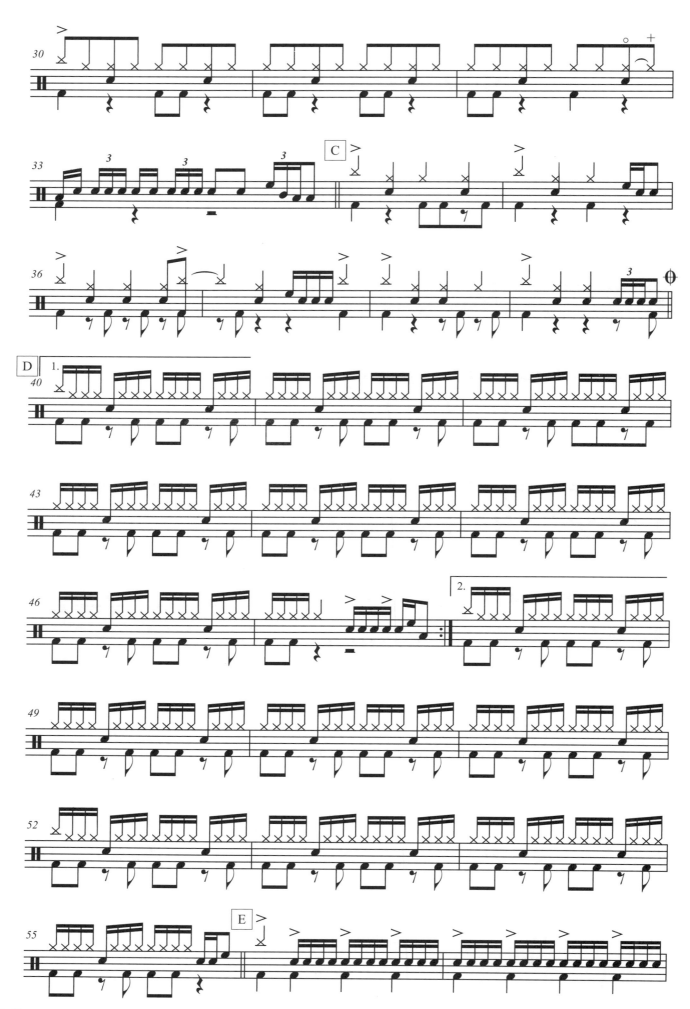

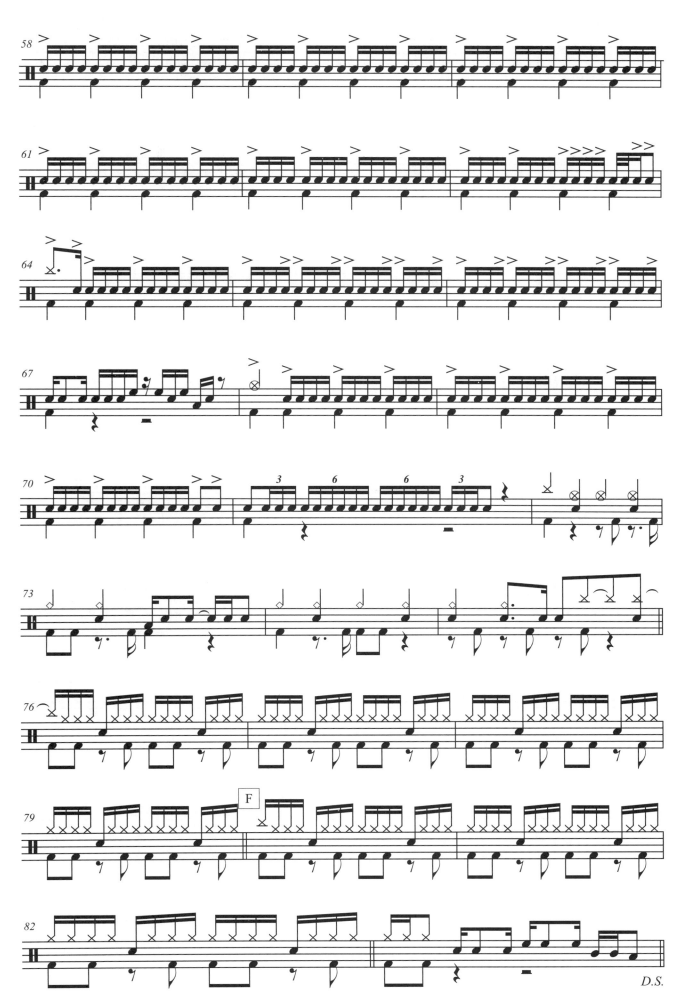

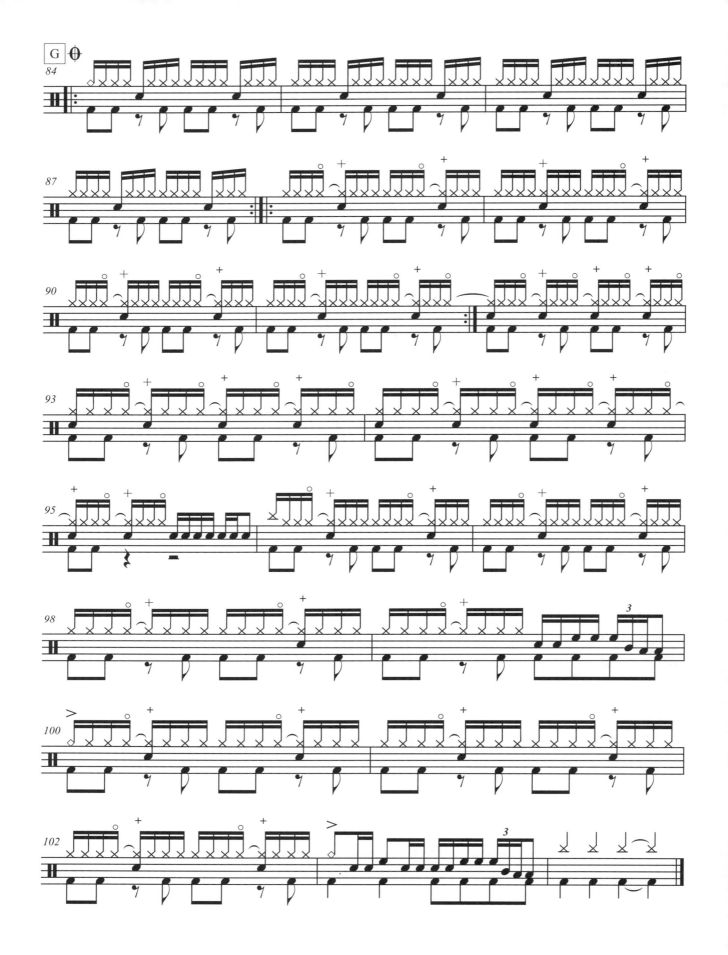

23 Somebody

by Bryan Adams

歌曲介紹解說：

　　這首練習曲是收錄於布萊恩亞當斯在1985年發行的專輯當中。布萊恩亞當斯進入高中後，越來越沉迷於搖滾樂，一開始是個鼓手，再練習吉他彈奏，他爆發力的嗓音也成為當地樂團的魅力所在。布萊恩亞當斯跟Sweeney Todd樂團錄製的「Roxy Roller」打入全美排行榜。

　　布萊恩亞當斯總計發行過9張錄音室專輯、3張現場演唱專輯與2張精選輯，譜寫過無數膾炙人口的流行搖滾樂、抒情搖滾佳作與動聽的電影主題曲。他創造了23首打進全美流行單曲榜TOP40的單曲，而〈(Everything I Do) I Do It For You〉這首為電影《俠盜王子羅賓漢》所打造的主題曲，更在英國金榜上締造了蟬聯16週冠軍的空前紀錄，此一紀錄至今仍未被超越，布萊恩亞當斯歷年專輯的全球累積銷量更突破了6000萬張。

以下是此曲中重要的練習節奏樂句：

練習一：Bar.9

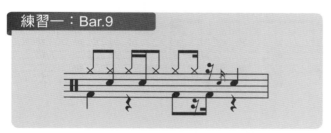

練習二：Bar.17

第三拍第四拍手型可為RRLLR or RLRLR。

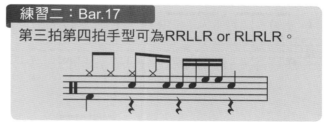

練習三：Bar.25

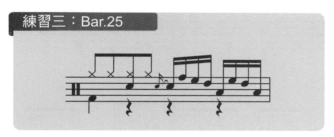

練習四：Bar.33

需要注意第四拍的裝飾音打點。

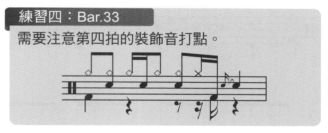

練習五：Bar.41

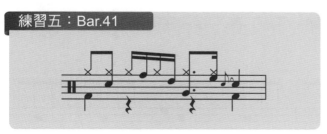

練習六：Bar.77

手型為：RRL、RLR、RLL、R。

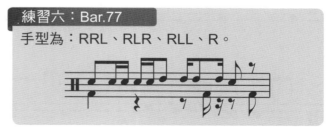

Somebody

by Bryan Adams

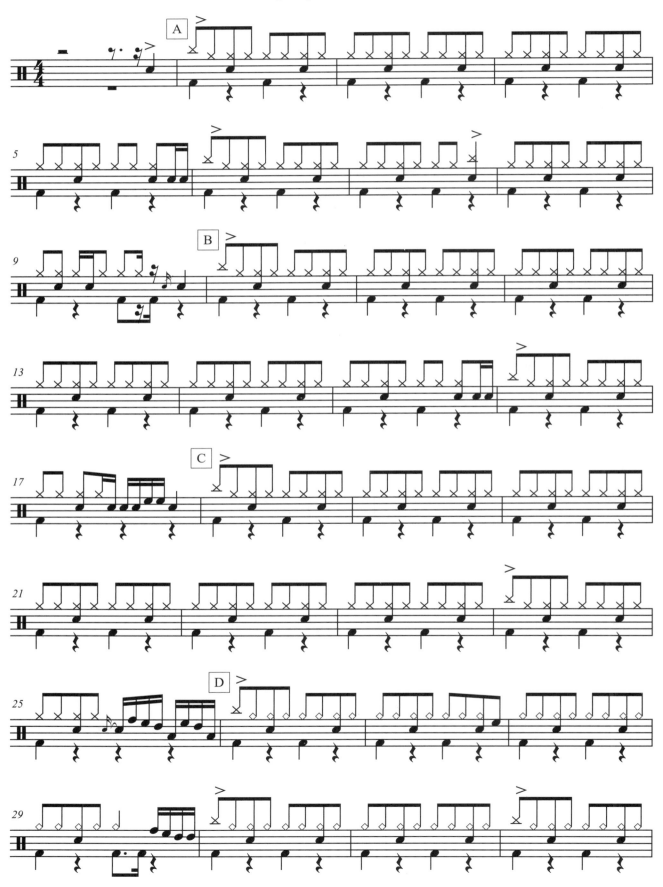

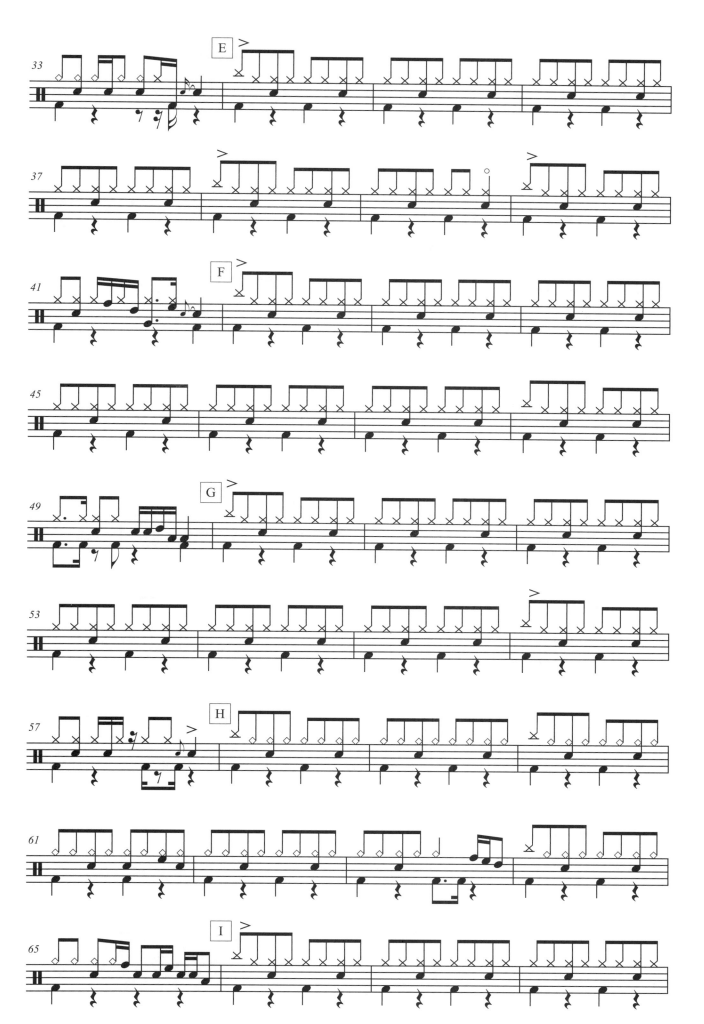

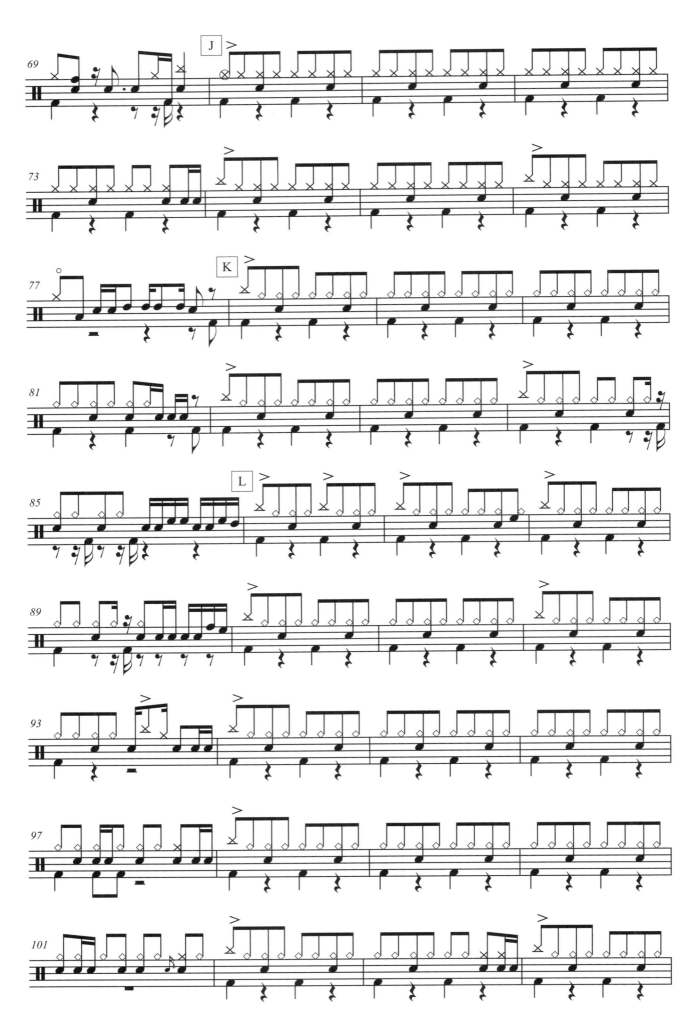

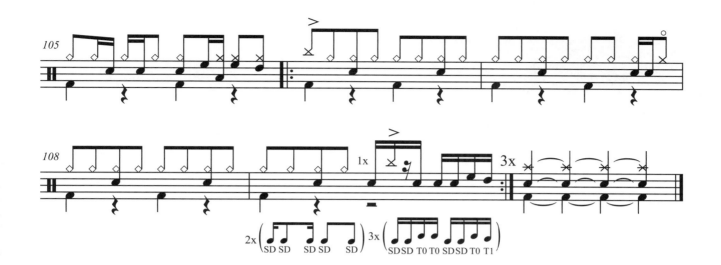

24 Stairway To Heaven
by Led Zeppelin

歌曲介紹解說：

　　〈Stairway to Heaven〉是英國搖滾樂隊齊柏林飛船在1971年發行的歌曲，曾獲VH1電視台評選為100首最偉大的搖滾歌曲中的第3名，也曾獲《滾石》雜誌評選為歷史上最偉大的500首歌曲中的第31位。鼓手要注意的是在長約8分鐘的曲式中，分成數個不同段落，前面一大段為吉他的獨奏，到達副歌時整體呈現節奏加快，鼓才有一個過門進入。而在曲式中，有音量漸漸增強的特性，所以鼓也是在中段才加入。在曲子其中有一段複雜的吉他獨奏，鼓的節奏也要隨之加強變化，中間有一段變化拍的部份要特別注意，注意譜的拍號，為求練習方便，錄製練習曲時有和著節拍器讓學員們好了解，特別的是整首歌曲速度不是不變的，特別到了後段有加快的情緒變化，為求原曲精神表現，此練習曲也是少數歌曲是不能和著節拍器練習的。

以下是此曲中重要的練習節奏樂句：

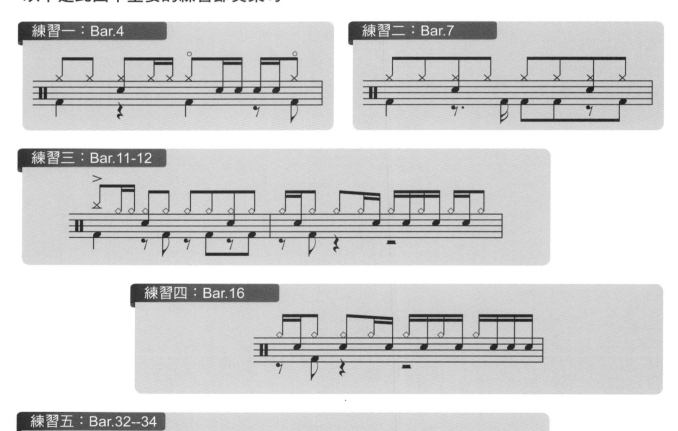

Stairway To Heaven

by Led Zeppelin

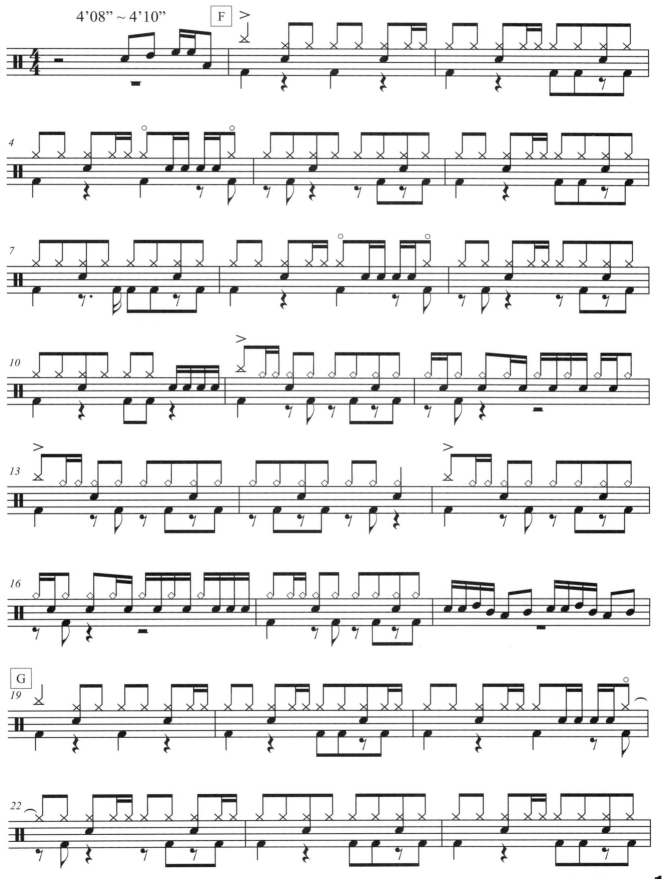

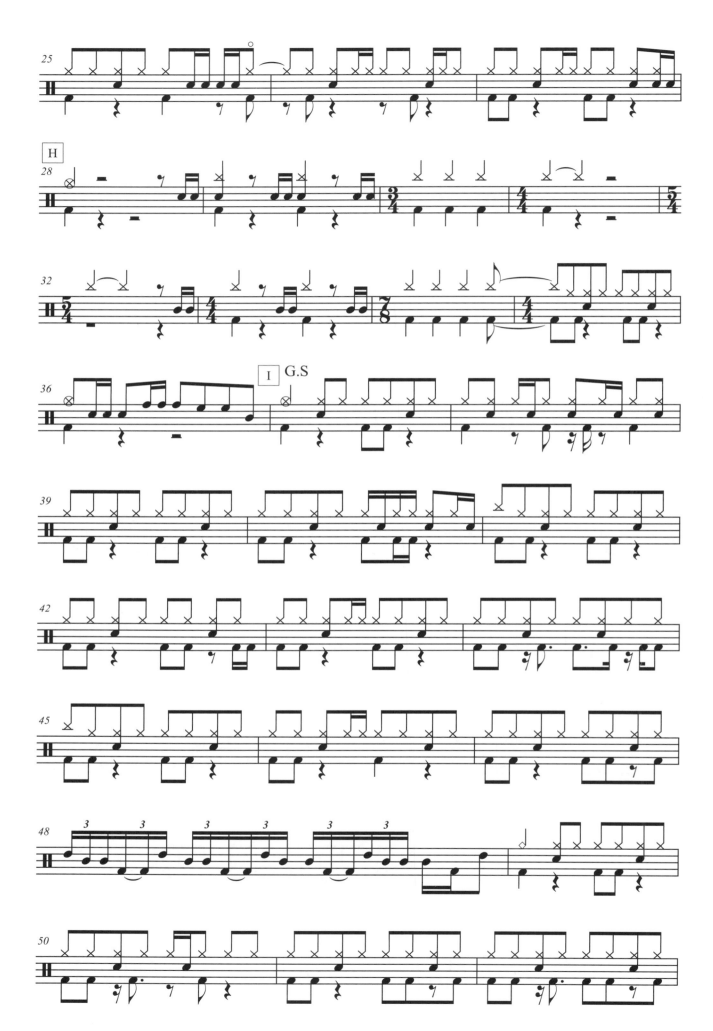

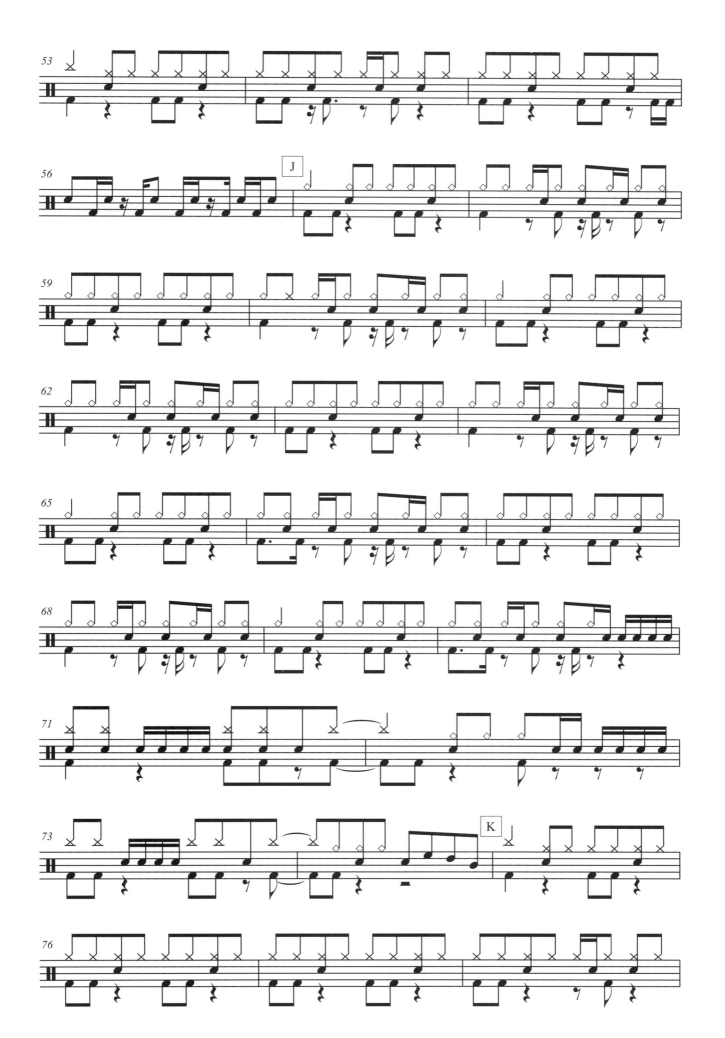

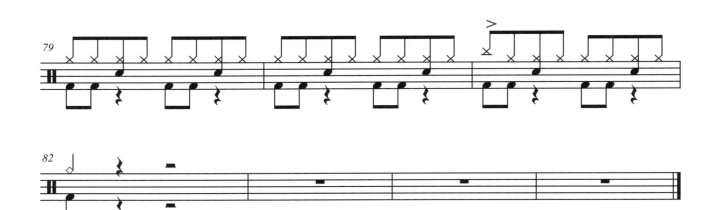

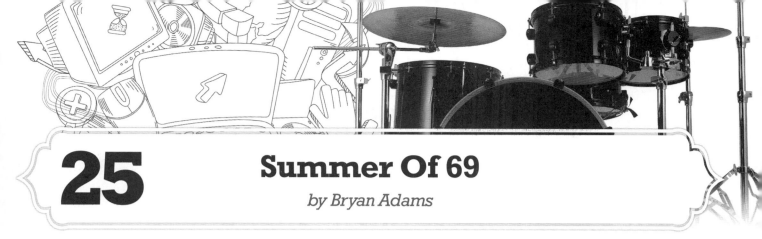

25 Summer Of 69

by Bryan Adams

歌曲介紹解說：

　　這首練習曲是收錄於布萊恩亞當斯在1985年發行的專輯當中。布萊恩亞當斯進入高中後，越來越沉迷於搖滾樂，一開始是個鼓手，再練習吉他彈奏，他爆發力的嗓音也成為當地樂團的魅力所在。布萊恩亞當斯跟Sweeney Todd樂團錄製的「Roxy Roller」打入全美排行榜。

以下是此曲中重要的練習節奏樂句：

練習一：Bar.17-18

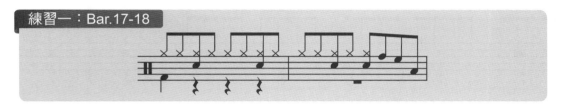

練習二：Bar.31-32

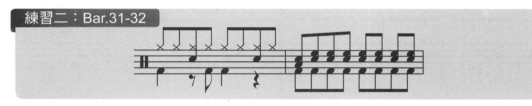

練習三：Bar.57-58

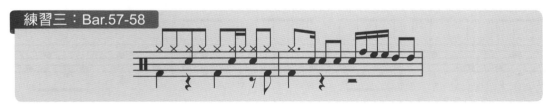

練習四：Bar.61-62

第二小節第一拍反拍的重音打點練習，也請注意大小鼓交替之間的穩定度。

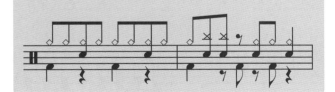

練習五：Bar.73-74

第二拍反拍的延長音和第四拍的延長音在爵士鼓打擊上是先擊第一個點即可，使其延長音自然消減即可。

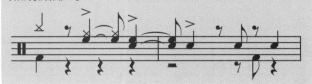

練習六：Bar.108

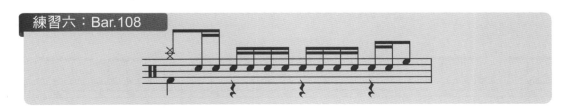

Summer Of 69

by Bryan Adams

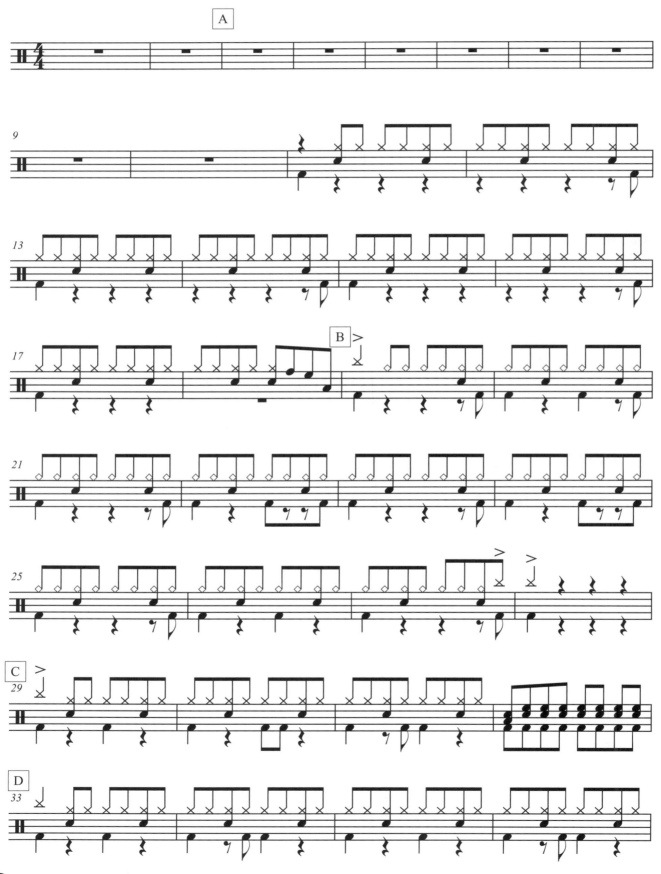

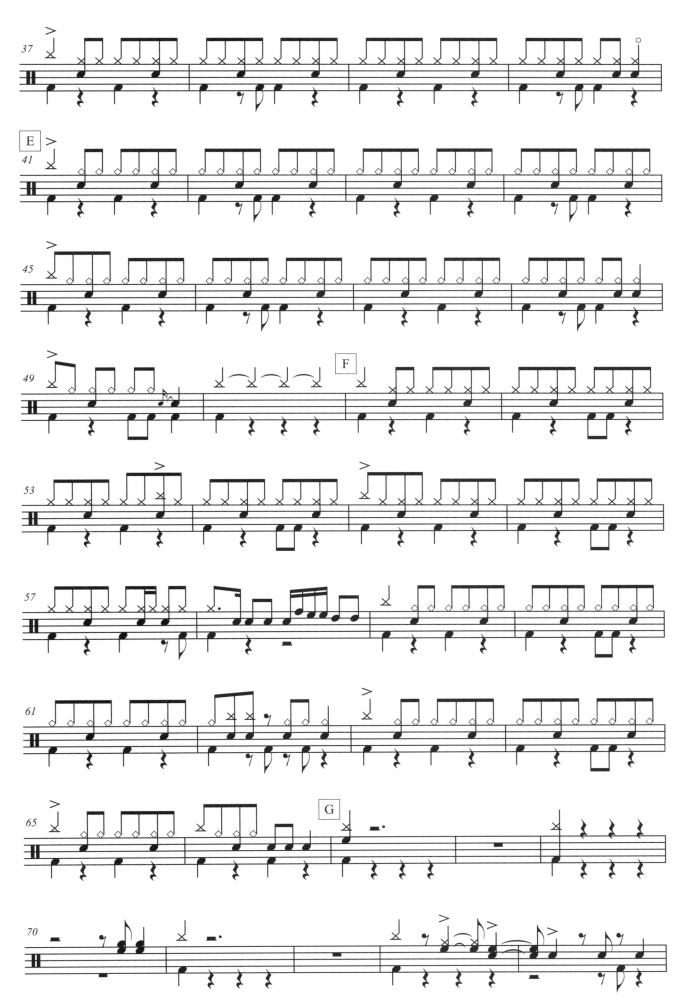

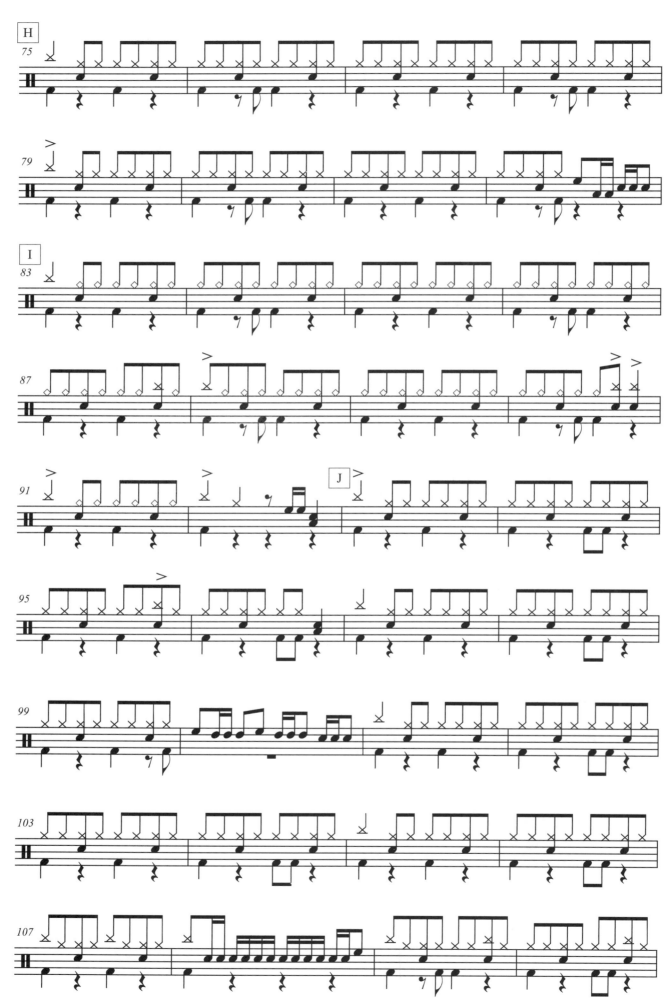

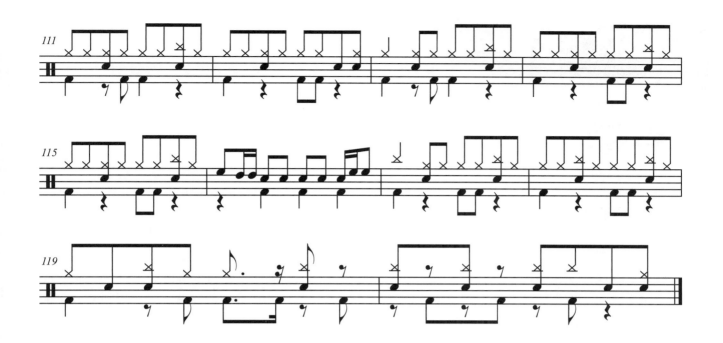

26 Vertigo
by U2

歌曲介紹解說：

　　此練習曲首先於2004年9月24日發行，發行後在很多國家獲得排行榜冠軍，其中更在告示牌百大排行榜拿下第31名。在英美地區也創下單曲付費下載銷售量冠軍，因為這首單曲走紅，也是專輯中最暢銷的曲子，之後就用「Vertigo」做為巡迴演唱會的名字。這首練習曲也獲得2005年葛萊美「最佳搖滾歌曲」，在同年U2也獲得「最佳搖滾團體」以及「最佳短篇音樂錄影帶」，所以這首歌是很值得參與在其中好好感受練習一下的。在練習中最要注Hi-hat的開合是很重要的。

以下是此曲中重要的練習節奏樂句：

練習一：Bar.9

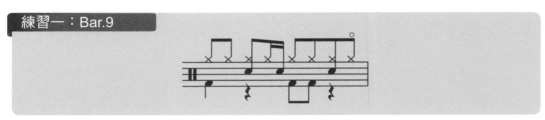

練習二：Bar.15-16

右手固定為落地中鼓上 左手打於小鼓上。

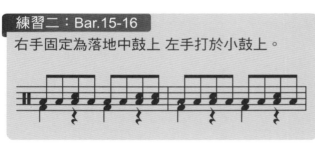

練習三：Bar.22-23

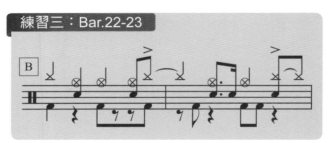

練習四：Bar.29

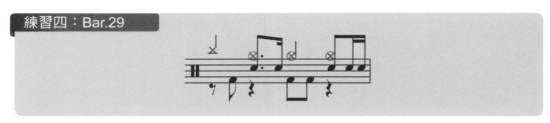

練習五：Bar.64-65

大鼓小鼓的應用交替練習打法。

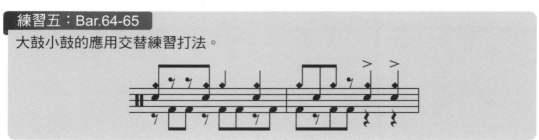

Vertigo

by U2

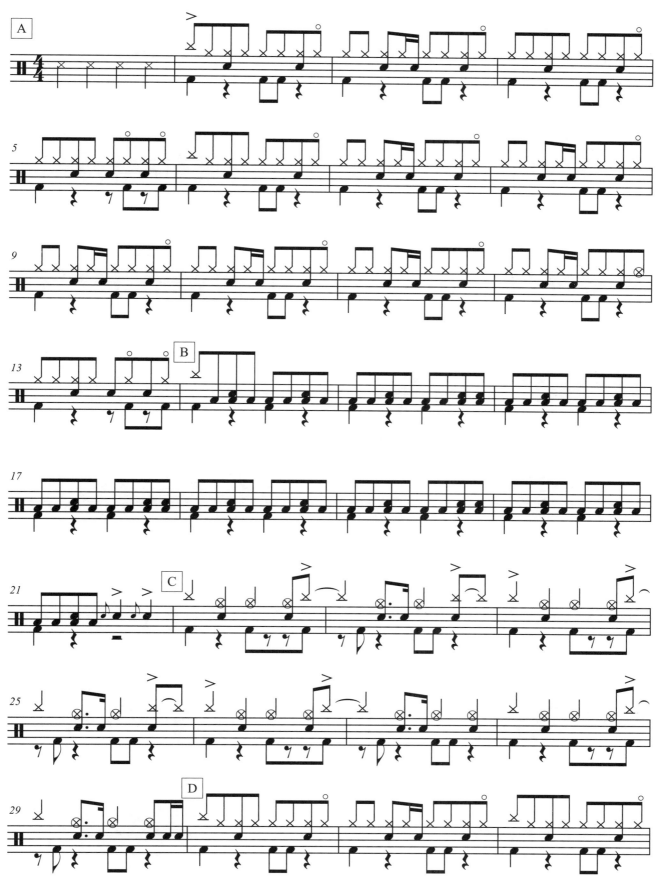

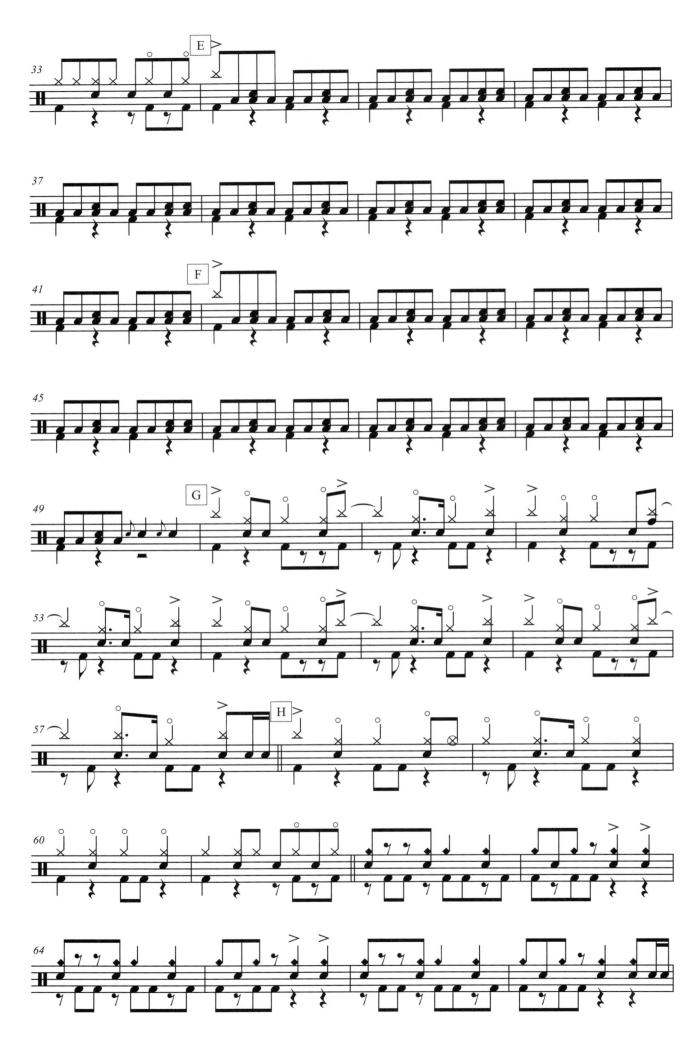

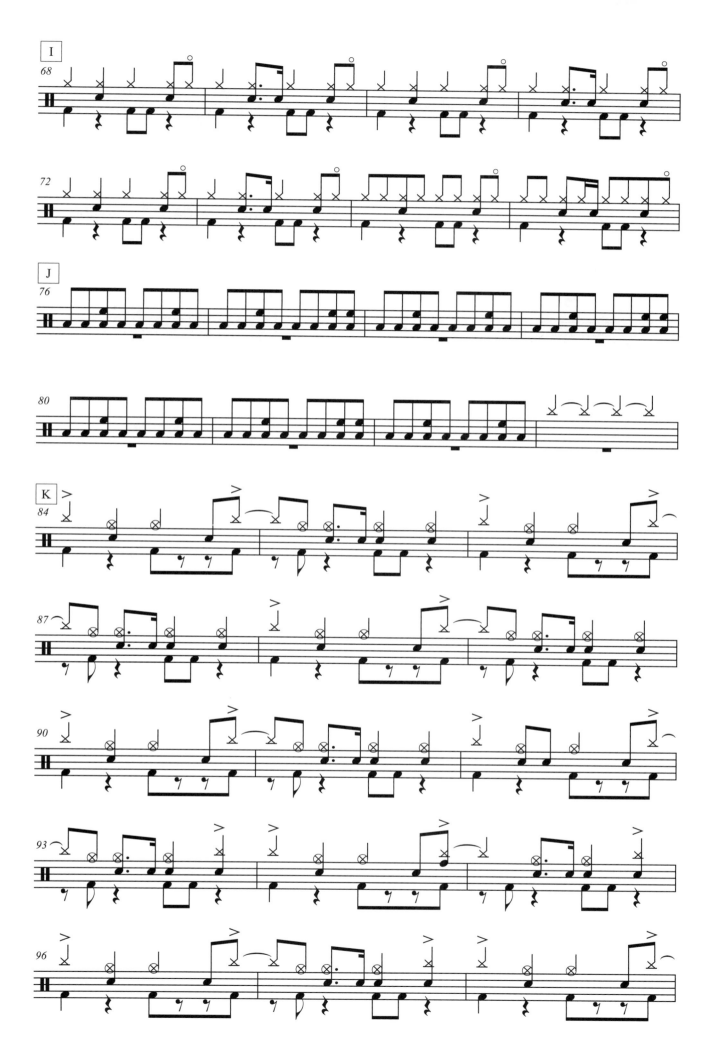

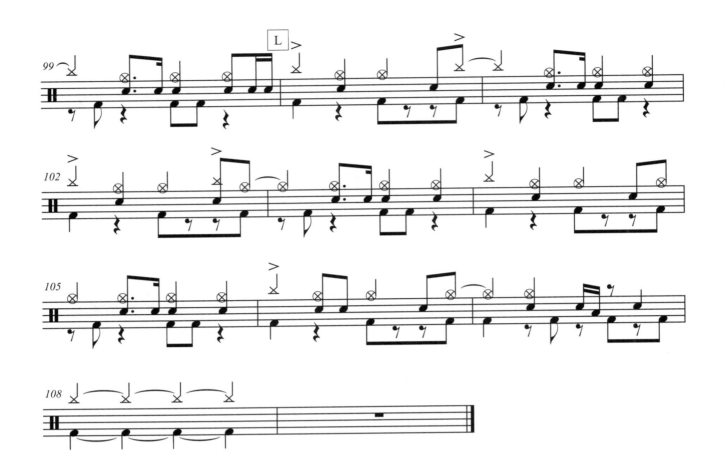

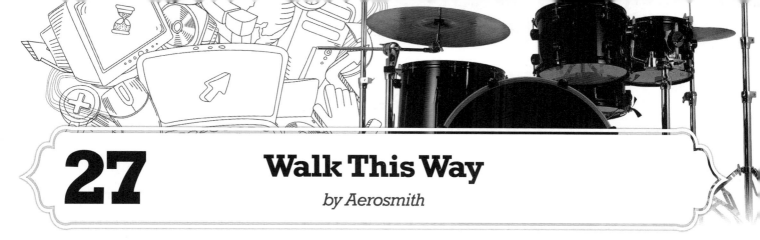

27 Walk This Way
by Aerosmith

歌曲介紹解說：

　　此練習曲是Aerosmith樂團的成名代表作，收錄於「Toys In The Attic」的專輯中，融合了Rap與搖滾的音樂元素，在音樂史上Aerosmith是首先將黑人饒舌RAP元素融入Hard Rock的音樂型態中，在當時白人與黑人音樂對立的時代大大的震驚樂壇，結合後的型態竟使得搖滾的節奏更加的狂熱，是個非常成功的創新，鼓手朋友們在練習此曲的過程中一定可以享受這番樂趣。

以下是此曲中重要的練習節奏樂句：

練習一：Bar.1

練習二：Bar.18

練習三：Bar.26

練習四：Bar.42

練習五：Bar.54

練習六：Bar.84-85

Walk This Way

by Aerosmith

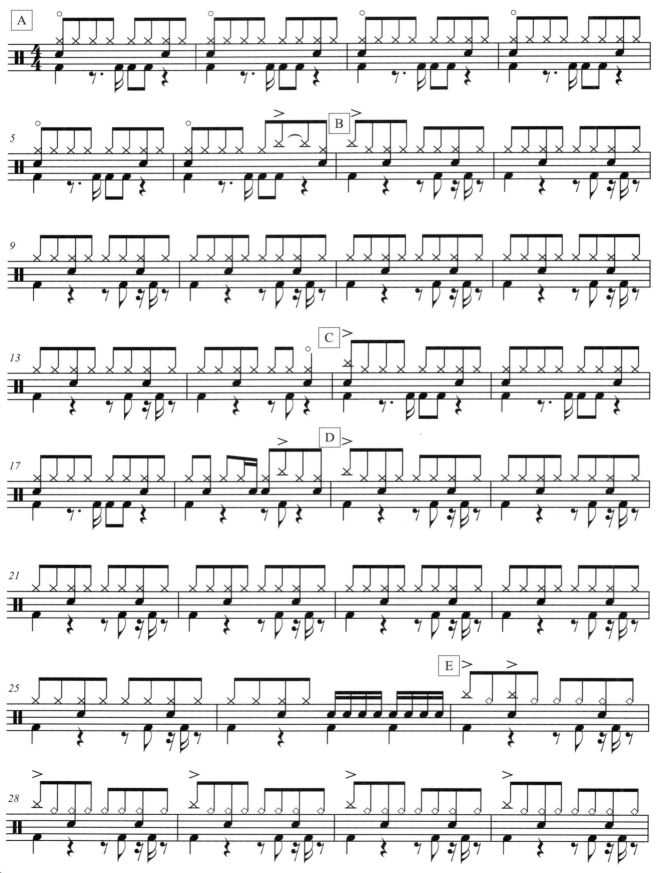

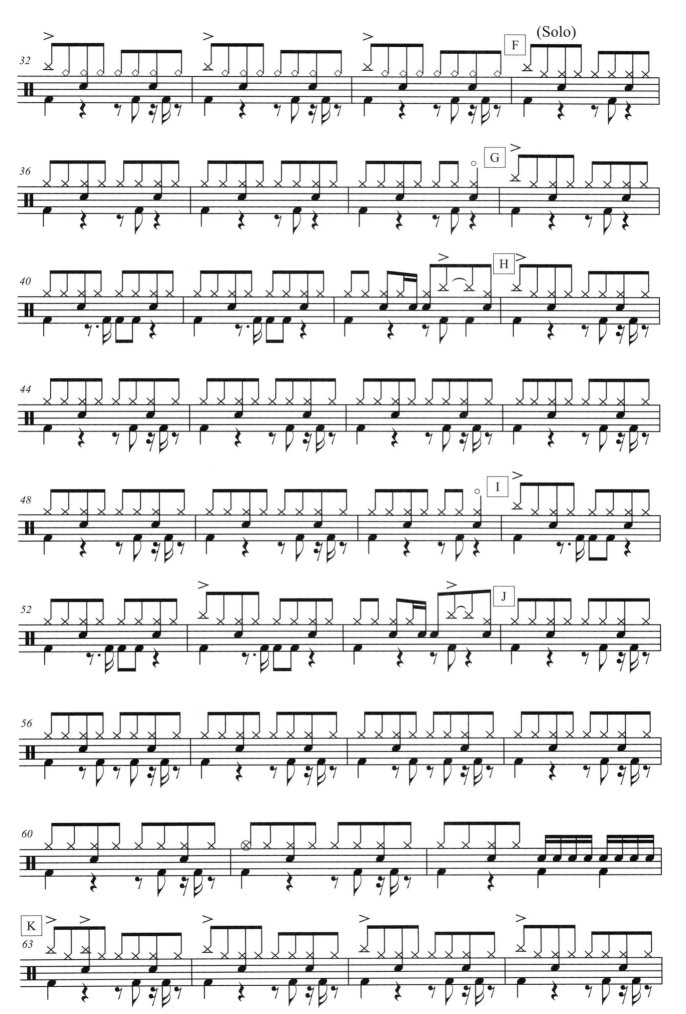

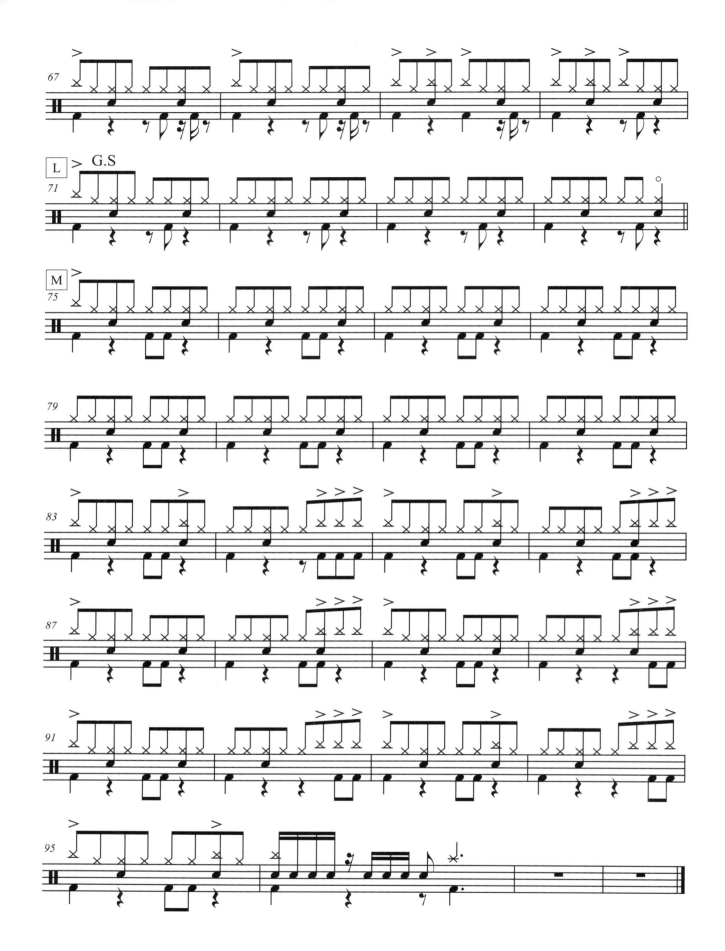

28 Yellow
by Coldplay

歌曲介紹解說：

　　Cold Play樂團成員平均二十幾歲，是個非常年輕的樂團。本練習曲也是此書最新的歌曲之一，很適合初學者當做練習的開始曲之一，歌曲內容編曲其實很簡單，但音樂性很好，曲子很好聽。

　　主唱Chris Martin（吉他、鍵盤）：23歲，很小的時候就已展現音樂天份，喜歡在鋼琴上快樂地敲擊音符。主修吉他畢業，早在15歲時就已經開始加入樂團玩Band。Guy Berryman（貝斯手）：22歲，出生於蘇格蘭Fife，他於13歲時開始玩貝斯。Jon Buckland（首席吉他手）：22歲， 11歲時在哥哥的鼓勵下開始玩吉他。Will Champion（鼓手）：23歲，出生在英格蘭Southampton。

　　酷玩樂團的四人於1996年倫敦在大學中相遇，剛開始只是一群死黨朋友。某一天，Chris和Jon兩人開始在一起玩吉他和寫歌，很快地Guy也開始加入擔任貝斯手，接著在Will決定願意為他們擔任鼓手後，酷玩樂團Coldplay完整的團隊正式成型。

以下是此曲中重要的練習節奏樂句：

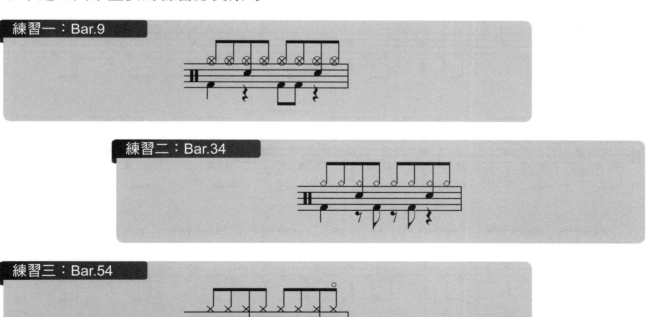

練習一：Bar.9

練習二：Bar.34

練習三：Bar.54

Yellow

by Coldplay

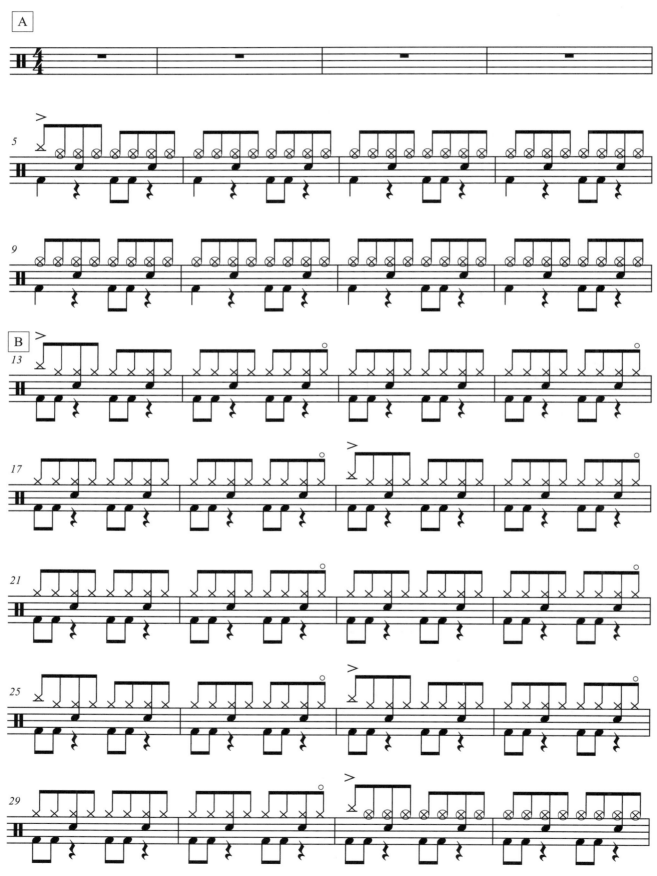

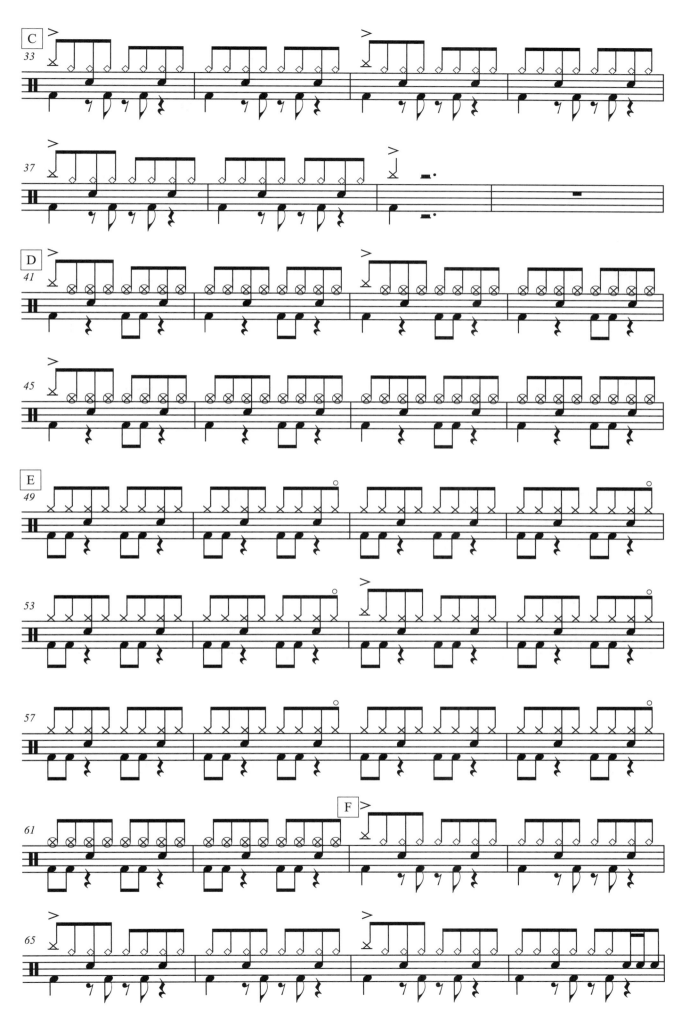

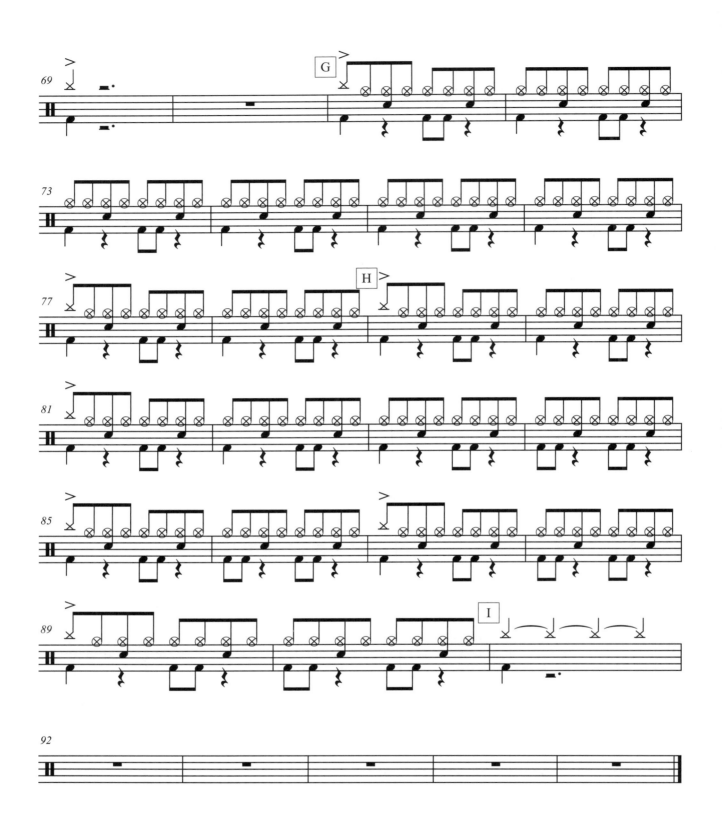

29 You Give Love a Bad Name

by Bon Jovi

歌曲介紹解說：

「You Give Love A Bad Name」是美國搖滾樂團Bon Jovi(邦喬飛)的搖滾樂代表作品，於1986年收錄在他們所發行的樂團第三張錄音室專輯「Slippery When Wet」中，此曲也是他們的第一首美國告示排單曲榜冠軍金曲。值得一提的是，Bon Jovi從1984年發片的銷售量全球總數超過7500萬張。

以下是此曲中重要的練習節奏樂句：

練習一：Bar.1-2

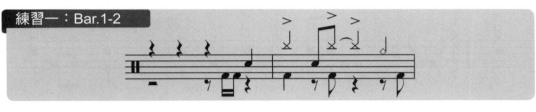

練習二：Bar.11-12

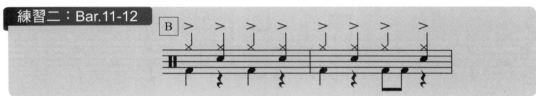

練習三：Bar.30

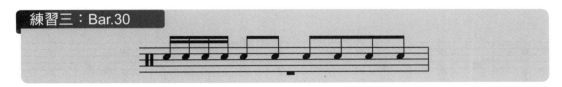

練習四：Bar.40-43

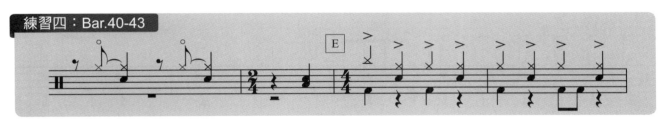

練習五：Bar.45

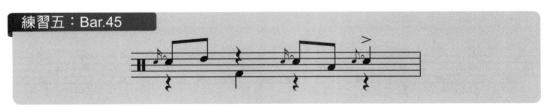

練習六：Bar.88-89

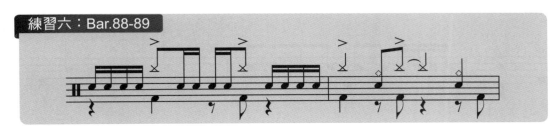

You Give Love a Bad Name

by Bon Jovi

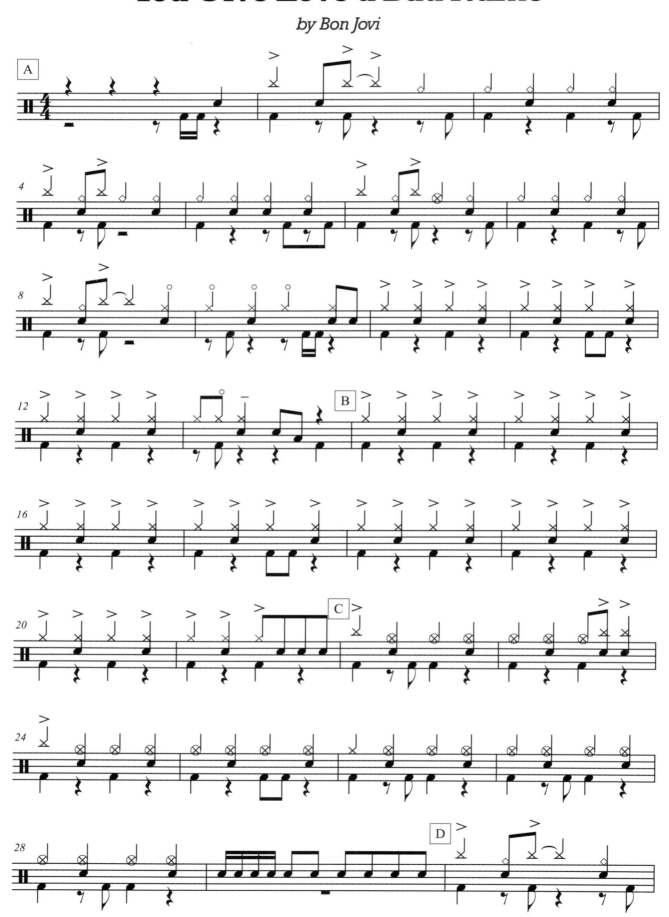

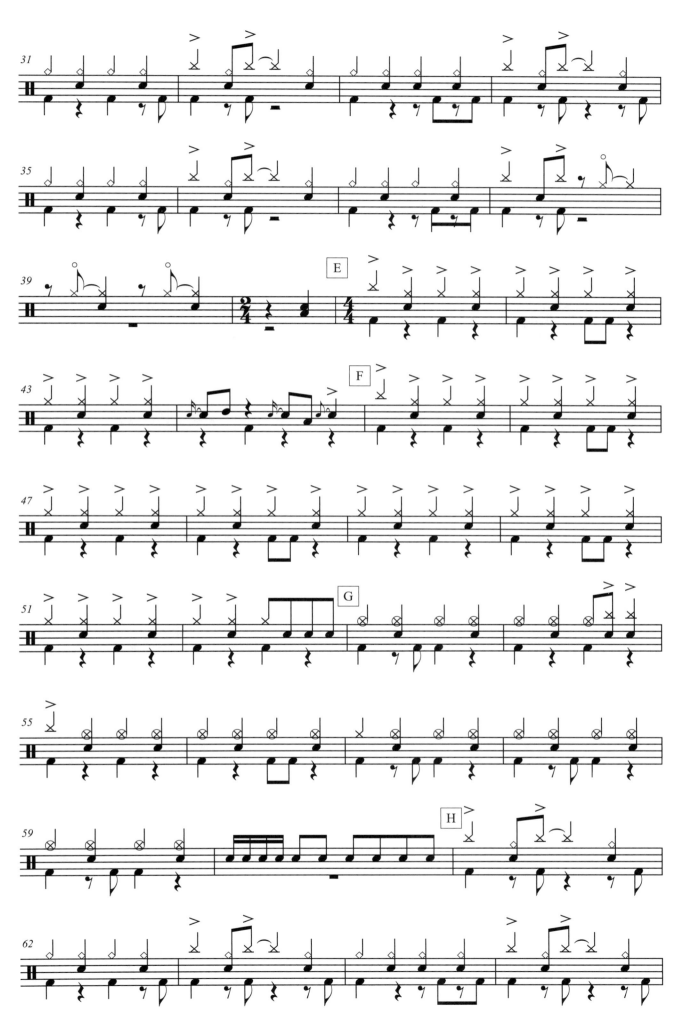

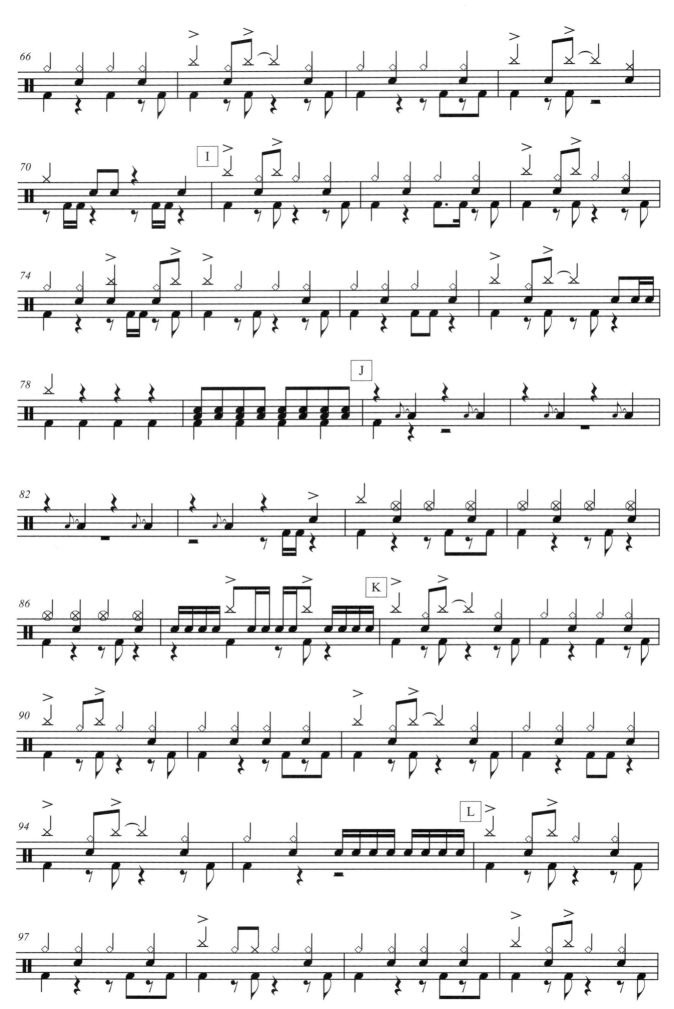

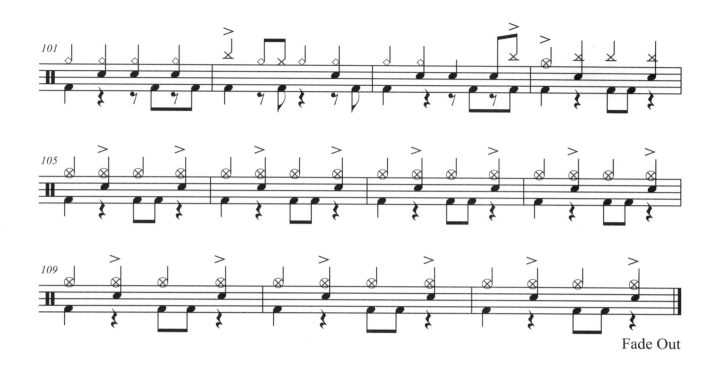

Fade Out

30 You Shook Me All Night Long
by AC/DC

歌曲介紹解說：

　　大家公認為AC/DC樂團最好的專輯是「Back In Black」(回到黑暗)，這張專輯也位列十大重金屬專輯之一，由於前任主唱Bon Scott在這張專輯發行前猝死，團員Malcolm Young、Angus Young兩人決定招募Brian Johnson加入成為新的主唱，並錄製了這張對重金屬極為重要的專輯「Back in Black」。本練習曲就收錄在這張偉大的專輯中，也因此曲而銷售了近兩千萬張，成為史上最暢銷的專輯之一，在《滾石》雜誌選出的500張歷代最強專輯中排名第73位。

以下是此曲中重要的練習節奏樂句：

練習一：Bar.39-40

在第一小節第二拍有一個重拍打鈸，第二小節最後一拍是常見的過門節。

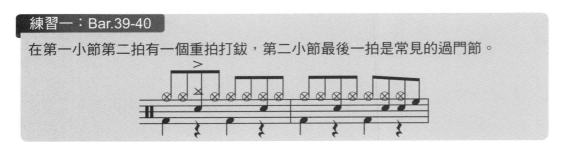

練習二：Bar.30-31

在小節第四拍的時候有一個搶拍(先行)的打法，這是很常用的節奏變化。

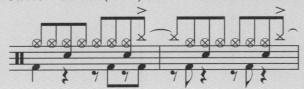

練習三：Bar.33-34

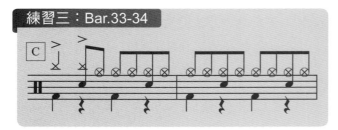

練習四：Bar.72

練習五：Bar.105-106

切分音符很重要，本練習可以加強對切分音符的控制力，也在很多樂曲裡也有相關類似的技巧。

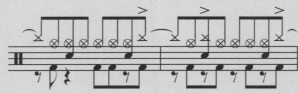

You Shook Me All Night Long

by AC/DC

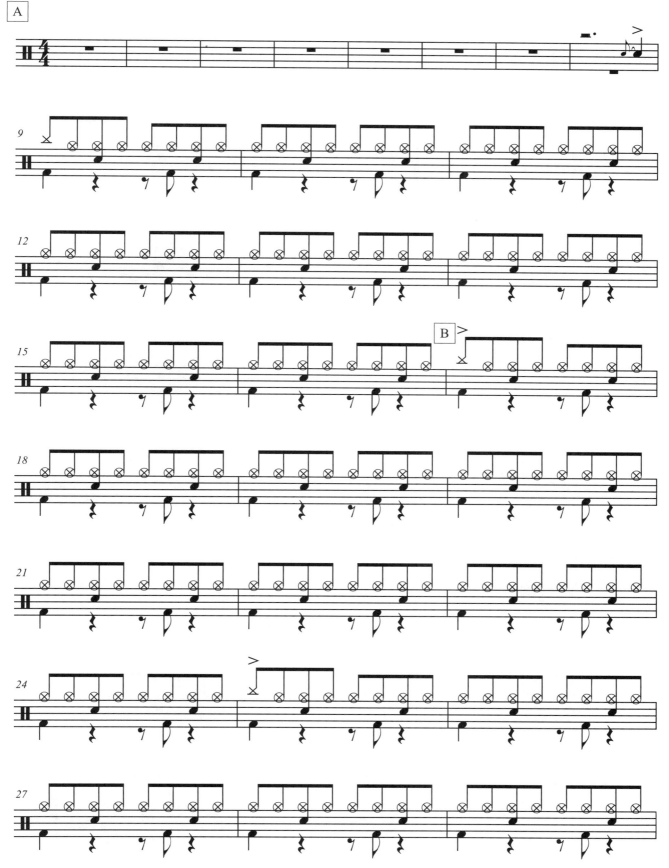

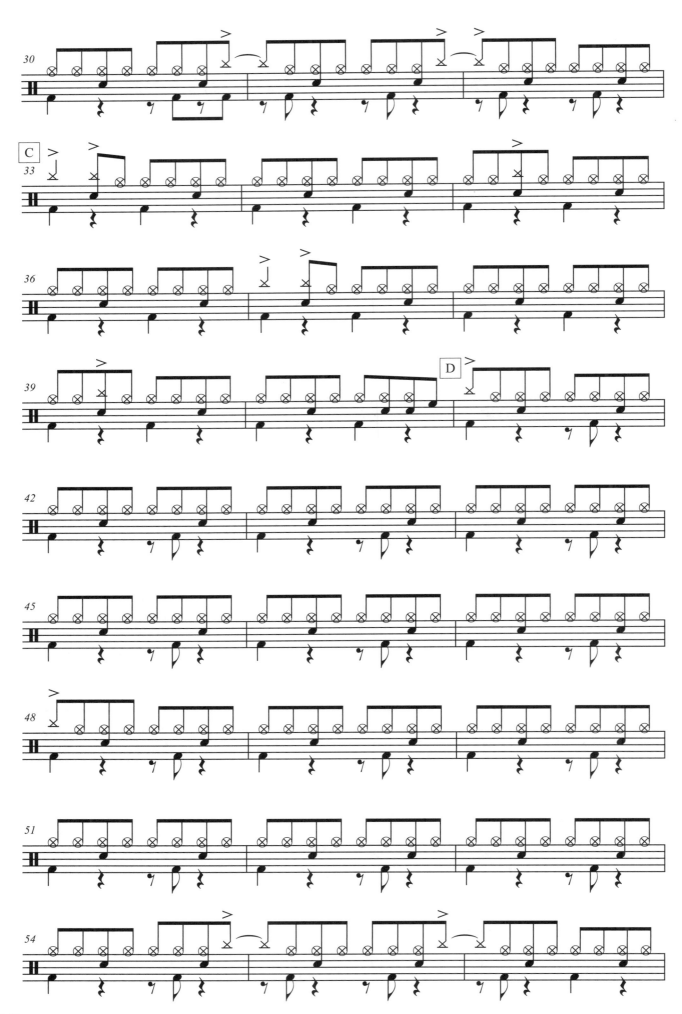

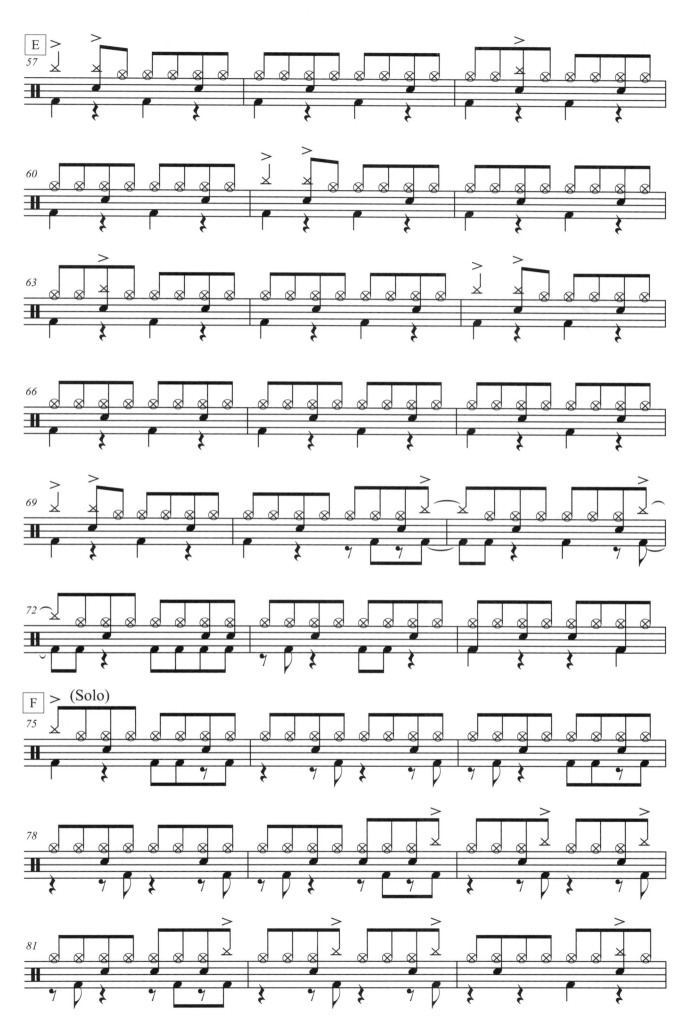

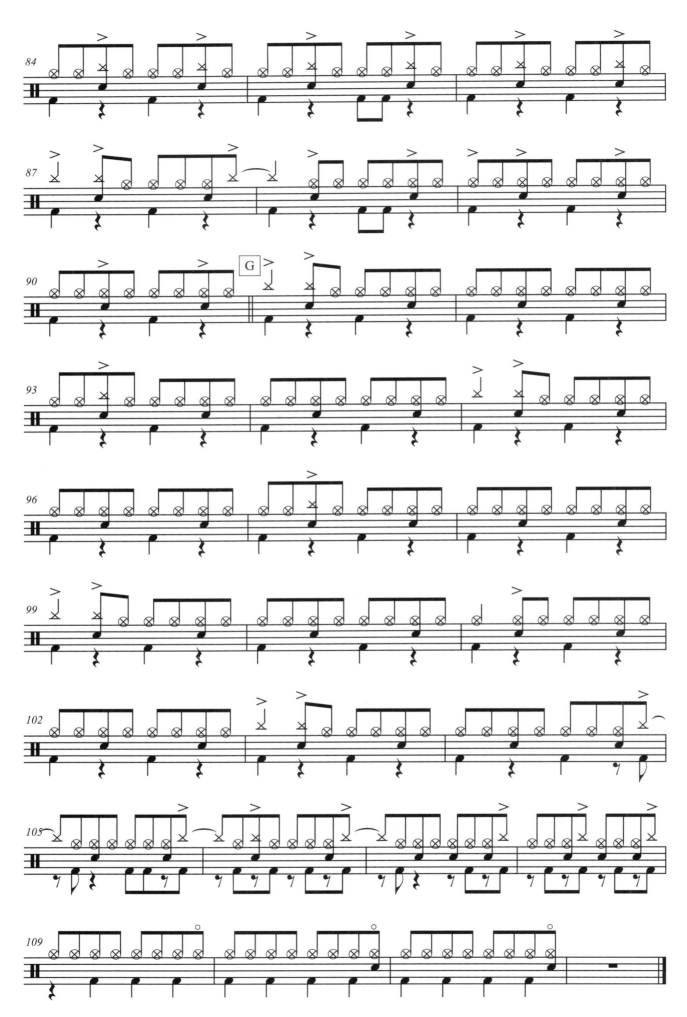

民謠彈唱系列

書名	編著者	規格/價格	介紹
吉他新視界 The New Visual Of The Guitar	陳增華 編著 *DVD*	16開 / 360元	本書是包羅萬象的吉他工具書,從吉他的基本彈奏技巧、基礎樂理、音階、和弦、彈唱分析、吉他編曲、樂團架構、吉他錄音、音響剖析以及MIDI音樂常識……等,都有深入的介紹,可以說是市面上最全面性的吉他影音工具書。
吉他玩家 Guitar Player	周重凱 編著	菊8開 / 440頁 / 400元	2010年全新改版。周重凱老師繼"樂知音"一書後又一精心力作。全書由淺入深,吉他玩家不可錯過。精選近年來吉他伴奏之經典歌曲。
吉他贏家 Guitar Winner	周重凱 編著	16開 / 400頁 / 400元	融合中西樂器不同的特色及元素,以突破傳統的彈奏方式編曲,加上完整而精緻的六線套譜及範例練習,淺顯易懂,編曲好彈又好聽,是吉他初學者及彈唱者的最愛。
名曲100(上)(下) The Greatest Hits No.1.2	潘尚文 編著 *CD*	菊8開 / 216頁 / 每本320元	收錄自60年代至今吉他必練的經典西洋歌曲。全書以吉他六線譜編著,並附有中文翻譯、光碟示範,每首歌曲均有詳細的技巧分析。
六弦百貨店精選紀念版 Guitar Shop1998-2010	潘尚文 編著		分別收錄1998~2010各年度國語暢銷排行榜歌曲,內容涵蓋六弦百貨店歌曲精選。全書以吉他六線譜編奏,並附有Fingerstyle吉他演奏曲影像教學,目前最新版本為六弦百貨店2010精選紀念版,讓你一次彈個夠。
1998、1999、2000 精選紀念版		菊8開 / 每本220元	
2001、2002、2003、2004 精選紀念版		菊8開 / 每本280元 *CD / VCD*	
2005—2009、2010 DVD 精選紀念版		菊8開 / 每本300元 *VCD＋mp3*	
超級星光樂譜集(1)(2)(3) Super Star No.1.2.3	潘尚文 編著	菊8開 / 488頁 / 每本380元	每冊收錄61首「超級星光大道」對戰歌曲總整理。每首歌曲均標註有完整歌詞、原曲速度與和弦名稱。善用音樂反覆編寫,每首歌翻頁降至最少。
七番町之琴愛日記 吉他樂譜全集	麥書編輯部 編著	菊8開 / 80頁 / 每本280元	電影"海角七號"吉他樂譜全集。吉他六線套譜、簡譜、和弦、歌詞,收錄電影膾炙人口歌曲1945、情書、Don't Wanna、愛你愛到死、轉吧!七彩霓虹燈、給女兒、無樂不作(電影Live版)、國境之南、野玫瑰、風光明媚…等12首歌曲。

電吉他系列

書名	編著者	規格/價格	介紹
主奏吉他大師 Masters Of Rock Guitar	Peter Fischer 編著 *CD*	菊8開 / 168頁 / 360元	書中講解大師必備的吉他演奏技巧,描述不同時期各個頂級大師演奏的風格與特點,列舉了大師們的大量精彩作品,進行剖析。
節奏吉他大師 Masters Of Rhythm Guitar	Joachim Vogel 編著 *CD*	菊8開 / 160頁 / 360元	來自各頂尖級大師的200多個不同風格的演奏套路,搖滾,靈歌與瑞格,新浪潮,鄉村,爵士等精彩樂句。介紹大師的成長道路,配有樂譜。
藍調吉他演奏法 Blues Guitar Rules	Peter Fischer 編著 *CD*	菊8開 / 176頁 / 360元	書中詳細講解了如何勾建布魯斯節奏框架,布魯斯演奏樂句,以及布魯斯Feeling的培養,並以布魯斯大師代表級人物們的精彩樂句作為示範。
搖滾吉他祕訣 Rock Guitar Secrets	Peter Fischer 編著 *CD*	菊8開 / 192頁 / 360元	書中講解非常實用的蜘蛛爬行手指熱身練習,各種調式音階、神奇音階、雙手點指、泛音點指、搖把俯衝轟炸以及即興演奏的創作等技巧,傳播正統音樂理念。
Speed up 電吉他Solo技巧進階	馬歇柯爾 編著 樂譜書+DVD大碟	/ 800元	本張DVD是馬歇柯爾首次在亞洲拍攝的個人吉他教學、演奏,包含精采現場Live演奏與15個Marcel經典歌曲樂句解析(Licks)。以幽默風趣的教學方式分享獨門絕技以及音樂理念,包括個人拿手的切分音、速彈、掃弦、點弦…等技巧。
Come To My Way Neil Zaza	Neil Zaza 編著 教學*DVD* / 800元		美國知名吉他講師,Cort電吉他代言人。親自介紹獨家技法,包含掃弦、點弦、調式系統、器材解說…等,更有完整的歌曲彈奏分析及Solo概念教學。並收錄精彩演出九首,全中文字幕解說。
瘋狂電吉他 Carzy Eletric Guitar	潘學觀 編著 *CD*	菊8開 / 240頁 / 499元	國內首創電吉他CD教材。速彈、藍調、點弦等多種技巧解析。精選17首經典搖滾樂曲演奏示範。
搖滾吉他實用教材 The Rock Guitar User's Guide	曾國明 編著 *CD*	菊8開 / 232頁 / 定價500元	最紮實的基礎音階練習。教你在最短的時間內學會速彈祕方。近百首的練習譜例。配合CD的教學,保證進步神速。
搖滾吉他大師 The Rock Guitaristr	浦山秀彥 編著	菊16開 / 160頁 / 定價250元	國內第一本日本引進之電吉他系列教材,近百種電吉他演奏技巧解析圖示,及知名吉他大師的詳盡譜例解析。
天才吉他手 Talent Guitarist	江建民 編著 教學*VCD* / 定價800元		本專輯為全數位化高品質音樂光碟,多軌同步投映練習。原曲原譜,錄音室吉他大師江建民老師親自彈奏講解。離開我、明天我要嫁給你…等流行歌曲編曲實例完整技巧解說。六線套譜對照練習,五首MP3伴奏練習用卡拉OK。
全方位節奏吉他 Speed Kills	嚴志文 編著 *2CD*	菊8開 / 352頁 / 600元	超過100種節奏練習,10首動聽練習曲,包括民謠、搖滾、拉丁、藍調、流行、爵士等樂風,內附雙CD教學光碟。針對吉他在節奏上所能做到的各種表現方式,由淺而深系統化分類,讓你可以靈活運用即興式彈奏。
征服琴海1、2 Complete Guitar Playing No.1、No.2	林正如 編著 *3CD*	菊8開 / 352頁 / 定價700元	國內唯一一本參考美國MI教學系統的吉他用書。第一輯為實務運用與觀念解析並重,最基本的學習奠定穩固基礎的教科書,適合興趣初學者。第二輯包含總體概念和共二十三章的指板訓練與即興技巧,適合嚴肅初學者。
前衛吉他 Advance Philharmonic	劉旭明 編著 *2CD*	菊8開 / 256頁 / 定價600元	美式教學系統之吉他專用書籍。從基礎電吉他技巧到各種音樂觀念、型態的應用。音階、和弦解奏、調式訓練。Pop、Rock、Metal、Funk、Blues、Jazz完整分析,進階彈奏。
調琴聖手 Guitar Sound Effects	陳慶民、華育棠 編著 *CD*	菊8開 / 360元	最完整的吉他效果器調校大全, 各類型吉他、擴大機徹底分析,各類型效果器完整剖析,單踏板效果器串接實戰運用,60首各類型音色示範、演奏。

編著　方翊瑋

製作統籌　吳怡慧

封面設計　陳智祥

美術編輯　陳智祥

電腦製譜　方翊瑋

譜面輸出　林倩如

校對　吳怡慧、陳珈云

出版發行　麥書國際文化事業有限公司

Vision Quest　Publishing Inc., Ltd.

地址　10647台北市羅斯福路三段325號4F-2

4F.-2, No.325, Sec. 3, Roosevelt Rd.,

Da'an Dist., Taipei City 106, Taiwan (R.O.C.)

電話　886-2-23636166‧886-2-23659859

傳真　886-2-23627353

郵政劃撥　17694713

戶名　麥書國際文化事業有限公司

登記證　行政院新聞局局版台業第6074號

廣告回函　台灣北區郵政管理局登記證第03866號

ISBN 978-986-5952-08-2

http：//　www.musicmusic.com.tw

E-mail：vision.quest@msa.hinet.net

中華民國101年11月　初版

感謝您購買本書！為加強對讀者提供更好的服務，請詳填以下資料，寄回本公司，您的資料將立刻列入本公司優惠名單中，並可得到日後本公司出版品之各項資料及意想不到的優惠哦！

姓名 ⬭ **生日** / / **性別** ⬭ 男 ⬭ 女

電話 ⬭ **E-mail** ⬭ @

地址 ⬭ **機關學校** ⬭

● 請問您曾經學過的樂器有哪些？
 ☐ 鋼琴　　☐ 吉他　　☐ 弦樂　　☐ 管樂　　☐ 國樂　　☐ 其他＿＿＿

● 請問您是從何處得知本書？
 ☐ 書店　　☐ 網路　　☐ 社團　　☐ 樂器行　　☐ 朋友推薦　　☐ 其他＿＿＿

● 請問您是從何處購得本書？
 ☐ 書店　　☐ 網路　　☐ 社團　　☐ 樂器行　　☐ 郵政劃撥　　☐ 其他＿＿＿

● 請問您認為本書的難易度如何？
 ☐ 難度太高　　☐ 難易適中　　☐ 太過簡單

● 請問您認為本書整體看來如何？
 ☐ 棒極了　　☐ 還不錯　　☐ 遜斃了

● 請問您認為本書的售價如何？
 ☐ 便宜　　☐ 合理　　☐ 太貴

● 請問您最喜歡本書的哪些部份？
 ☐ 教學解析　　☐ 編曲採譜　　☐ 封面設計　　☐ 其他＿＿＿

● 請問您認為本書還需要加強哪些部份？（可複選）
 ☐ 美術設計　　☐ 教學內容　　☐ 銷售通路　　☐ 其他＿＿＿

● 請問您希望未來公司為您提供哪方面的出版品，或者有什麼建議？

非常感謝您填寫本表格，我們將極慎重的考慮您的意見，並立即將您的資料建檔。謝謝！

請沿虛線剪下寄回

www.musicmusic.com.tw

麥書國際文化事業有限公司
10647 台北市羅斯福路三段325號4F-2
4F.-2, No.325, Sec. 3, Roosevelt Rd.,
Da'an Dist., Taipei City 106, Taiwan (R.O.C.)

為加速郵件處理 · 請勿使用訂書針